U0098636

滄海叢刊
藝術類

畫中有話

張燕風 著

東大圖書公司

國家圖書館出版品預行編目資料

畫中有話 / 張燕風著. －－初版一刷. －－臺北市；東
大，2003
　　　面；　　公分－－(滄海叢刊. 藝術類)
參考書目
ISBN 957-19-2664-7　(精裝)
ISBN 957-19-2665-5　(平裝)

940

網路書店位址　　http : // www. sanmin. com. tw

ⓒ　　畫　中　有　話

著作人　張燕風
發行人　劉仲文
著作財
產權人　東大圖書股份有限公司
　　　　臺北市復興北路386號
發行所　東大圖書股份有限公司
　　　　地址／臺北市復興北路386號
　　　　電話／(02)25006600
　　　　郵撥／0107175-0
印刷所　東大圖書股份有限公司
門市部　復北店／臺北市復興北路386號
　　　　重南店／臺北市重慶南路一段61號
初版一刷　2003年1月
　編　號　E 94093
　基本定價　伍元肆角
行政院新聞局登記證局版臺業字第〇一九七號

有著作權·不准侵害

ISBN　957-19-2665-5　(平裝)

謹將此書獻給我的母親
——張趙文華女士

簡　序

　　燕風寄來她近年來的作品，要我寫序，寫序我不敢當，我只想說一點個人的讀後感。

　　欣賞了燕風近二十篇畫文並茂的作品之後，首先想到的是古代詩人王維的「詩中有畫，畫中有詩」的意境，燕風在每一篇文字中，注入的心力和背景研究與探討，已遠遠超過了一部文學作品的範疇，她不僅做到了報導文學的詳實，還提供了社會背景的歷史調查，真正是畫中有話，文中有情，海報與文字相得益彰。如果她不是對收集海報廣告畫有興趣，她不會如此用心用情於海報的收集和書寫，我相信興趣使人樂在其中，而態度使作品呈現完美，在寫作上的用功和用心，正是我所認識的燕風貫有的態度。

　　第一次看到張燕風展示她所收集的月曆牌廣告畫，是四年前在柏克萊女作協（海外華文女作家協會）大會上，她所作的專題演講，從一雙紅色高跟鞋開始，她娓娓道來每一張月曆牌廣告畫的故事，讓與會人士不僅欣賞到她收集的珍貴畫面，還聽到了一席有關社會歷史背景的演變，她用海報呈現時代的特色，可說是別具慧心，而她的用功和嚴謹的態度，是聽她演講，讀她作品的人，特別的享受。

　　大會之後，每在《世界日報》的週刊上看到燕風圖文並茂的作品，我就特別用心閱讀，她不僅詳實報導有關的社會背景及來龍去脈，還配合許多相關的海報做為說明，真正是畫中有話，文中有情，把遠古的社會背景與現代銜接，不僅相得益彰，還讓人回味無窮，她用心用功的寫作方式，已成了她獨特的風格，我因此也邀請她加入我為三民書局所主編的「兒童文學叢書‧藝術家系列」，她也總是全心投入，交出完美的作品。

　　在本書十九篇作品中，我看到的不僅是作者用心收集的海報，還有她蒐集求證的歷史背景，譬如在〈絲襪與口紅〉一文中，談到二次大戰中的無槍女勇士，所有的女用絲襪都捐到生產管理會，做成耐用的繩索，那幅題名「我們能夠做得到」的海報，從 1942 年以來早已風靡全美，尤其在今日，特別用

來對女性的鼓勵。還有〈你的心在何方?〉一文中,從電影談到畫家羅特列克的海報,作者詳盡的報導和探討,使人對紅磨坊的印象,不再限定於康康舞孃和拉古樂。這是燕風對藝術的喜愛,也讓讀者分享到她的欣賞品味。

從海報的收集也反映出作者的喜好,她不僅喜愛文學藝術,也愛讀書。本來寫作的人,與書就有不解之緣,燕風在〈東京神田淘書樂〉一文中,把日本的神田文風,日本「古本祭」露天書市的熱鬧,以及日本書店雲集但相待以誠的古風,都介紹給讀者。最可愛的是讀書週的宣傳海報──小狗對著一堆書本附白「書蟲到底是什麼樣的蟲?」另一張烏鴉捧著書在讀,旁白「到最後一頁了還停不下來」。讀書週連聒噪的烏鴉也安靜看書。有誰能拒絕讀書之樂?

在〈月餅的故事〉和〈東方美人香〉中,我又再次看到古老的東方月曆廣告畫。燕風曾利用在大陸居住十年的機會,收集了每一張她所看到的月曆牌廣告畫,有時更以高價收購,使得收集百無一疏。我每每看到那些畫面,就憶及童年掛在街頭巷尾每家屋裡的月曆──那不僅是月曆,也是一種生活方式。燕風不僅收集了那逝去的社會風貌,還一點一滴的拾掇了那遠古生活的寫實。

海報反映時代,也顯示著社會背景,往往一張海報,勝過千言萬語,因為在文字之外的畫面,展示了當時的社會狀況。燕風學的是統計學,不是歷史;她用的不是歷史的考據,而是藝術的尋覓。從民間的廣告畫中,她找到了歲月的痕跡、社會的演變、民間藝術的獨特,而從收集與書寫中,她更分享了她深入寶山的喜悅。

說不完的畫中話

在一些朋友的印象中，似乎我是個常常愛為大家說故事的人。所以，他們有時會問：「妳下一個故事是什麼？我們都很想聽呢。」這句誇獎的話，如果有幾分真實，那大概是因為──我找到了能讓我說故事的泉源。而這個珍貴的泉源，就是多年來，我所收集和玩賞的各式海報 (Posters) 和畫片了。

朋友也說過，我是個透過視覺觀感去思考的人。的確，一幅畫面，往往比任何其它的表達方式更能吸引我、感動我。西諺有云：「一張畫勝過千言萬語」(A Picture is Worth Thousand Words)，對我來說，是最貼切不過的。從小我就喜愛帶有圖畫的各種紙張，泡泡糖內的小畫片、大人們信件上花花綠綠的郵票、風景明信片、灑著金粉銀粉的聖誕卡、報紙上的電影廣告、小人書連環圖、甚至男孩子們玩的「尪仔標」漫畫紙牌等，都是我珍藏在書包裡的寶貝。當別的同學從書包內取出課本認真閱讀時，我卻掏出大大小小的畫片，偷偷的把玩，不厭其煩的分類整理，並熱切的想知道那些畫面上的各種人物、景色和傳說。久而久之，我還真的從中汲取到不少課本以外的寶貴知識呢。

幼時的愛好一直延續至今。其間我因為求學和工作的關係，曾在許多不同的地區和國家居住過。慢慢地，我發現在眾多不同形式的畫片中，片幅較大並常被張貼的「海報」，因為它結合了大眾生活、設計藝術和傳播等特性，最容易反映出一個地方特有的風土民情，和政治、經濟、文化、社會等時代背景。而民間所藏的舊時海報，更能代表昔日的容顏。

我非常投入的收集著各地的新舊海報，同時也在心中建立起一座寶庫，孕育著海報畫面中的種種故事。坊間有關海報的書籍，多半像是教科書，原創者的感情和豐富的故事背景，並沒有太多記載。

收集海報，尤其是老海報，往往得來不易，而發掘其中的故事，更是需要大量的耐心和仔細的研究。記得為了寫〈猶太人在上海〉，我特別參加了猶太人的學術社團，結識一些曾於三、四十年代時住過上海的猶太老人，在多次詳盡的訪問中，才陸續勾畫出那一段不被人熟知的歷史。也記得，為了追

尋臺灣「東方美人香」茶的歷史，母親曾陪伴我在大雨中坐著搖擺顛簸的車，經過九拐十八彎的公路，前往臺北郊區的坪林茶鄉搜集資料。又如，受到墨西哥朋友一句話的感動——「家鄉的海報掛曆是可以攜帶的祖國」，因此多次去墨西哥時，同伴們都步往沙灘享受日光浴，我卻坐上沒窗又缺門的簡陋公車，風塵僕僕趕到偏遠的小漁村，沿家挨戶的尋找掛曆。還有那次在北京觀賞老舍的曲劇「茶館」後，曾癡癡的站在戲院門口，等候工作人員來將海報揭下，那獨立風中傻呼呼的等待，長達數小時呢。還有一次專程從美國去東京看舊書展時，發現配合展覽活動而推出的廣告，不僅畫意新穎，顏色更是高雅。我真是越看越愛，急忙打聽如何才能取得那張海報。我因不諳日語，書店老闆只好在紙上又寫又畫的，告訴我要坐地鐵去文部省詢問。到了文部省，又一番比手劃腳，才知道該去讀書推進會索取。等我乘地鐵轉來轉去，再跑步跨入推進會辦公室的時候，已經是差三分鐘就要下班了。主管看我大汗淋漓的模樣，知道我的誠意，不但送給我那年的讀書海報，更附送了多張往年的作品。我懷抱著這樣一捲意外的收穫，真是高興得一路含笑返回旅舍。

曾經有人問一位作曲家：「音符一共只有七個，你怎麼能將它們組合，而譜出動聽的樂章呢？」作曲家回答說：「其實，造物主將無數的音符拋灑在空中，你只要用心去摘取，就能編串出悅耳動聽的音樂了。」真的，造物主為我們每個人都拋灑了不同的東西。我看見空中，像萬花筒裡的碎花紙正迎面而來，那是一張張美麗奪目的海報與畫片。我期許自己用心去撿取，努力把它們的故事說得完整動人。

呈現在讀者面前的這十九篇，曾先後在北美《世界日報》的週刊上發表過。我將繼續採擷那飄散在空中的繽紛，期盼有更多的故事與大家共享。

畫中有話

目　次

熱氣球帶來不速之客

九十年代初，我們住在美國東岸的麻州，門前有一窪水塘和一大片綠草地，那裡是家中黃狗自封的管轄區，牠忠心耿耿的看守著，外人一概不准踰越。有一個週末的早晨，我們在睡夢中被大黃尖銳急促的狂吠聲驚醒，急忙跑到門口張望，只見偌大的一個圓球，正咻咻的放著氣，緩緩降落在門前的草地上，球部下方的吊籃裡，陡地跳出一位精幹俐索的女士，朝我們迎面走來。

「我叫 Mary，是這個熱氣球的主人。我們接載客人做週末短遊的生意，今早從康州飛到麻州，發現這裡附近的風景優美，而你們家的草地很大又很平整，是一個理想的著陸點，不知以後可否允許我偶爾在此降落？」

接著又說：「請聽我說一個典故好嗎？大約在兩百多年前，法國發明了可以載人昇空的熱氣球，從此打開了人類飛行史的第一頁。可是初期的熱氣球沒有控制方向的能力，只能順風向而行，有時不免會降落在陌生的地方。有一次，一個法國熱氣球飄落在德國境內的小村落裡，村民們見到這從天而降的龐然大物，均認為是不祥之兆，嚇得驚惶失措，議論紛紛，任憑法國佬怎樣費勁兒的解釋，都因言語不通，仍被村民們七嘴八舌的驅趕著。法國佬靈機一動，從吊籃內取出一瓶香檳。

哇啦！(voila)『酒』到底是人類共通的語言，當下賓主兩歡，開懷對飲，一場爭執誤會就隨酒香而去。從此熱氣球落地後的香檳儀式，就演變為一項約定俗成的傳統了。」Mary 一面說著，一面遞上一個精美的酒瓶，「現在希望你們接受這瓶香檳，並請原諒今早唐突的造訪。」

我們驚愕的表情，早已在 Mary 友善的笑容和這一段富有人情味的故事中溶化。揉一揉雙眼，這並不是夢境，眼前的 Mary 也不像外星人，站在草坪上的客人向我們搖手道早安，靠無線電聯絡的地面接應人員正開著一部小卡車駛進車道，他們是來收疊氣球並接 Mary 和客人們踏往回程的。我們立即敞開大門，邀請所有的人進屋喝杯熱茶。

「熱氣球遊」多半是在第一道曙光中起飛，並在三個小時之內降落，因為清晨的風平靜可測，是最容易控制飛行方向的安全時刻。

大黃憑著敏銳的聽覺，往往熱氣球還在數哩之遙，牠就發出一種興奮得變了調的吠聲，預報著「來了！來了！」催我們起床準備迎接。

後來，熱氣球飛來的次數逐漸增多，「茶與香檳」成為我們與訪客之間的一種默契。也許是茉莉香片和桂花烏龍的魅力吧？來訪的不僅是做生意的 Mary，有時還有參加比賽的熱氣球隊伍，十幾個鮮豔奪目的大球，陸陸續續的降落在房子的四周，我們從家中樓上的每一扇窗子望出去，都會看見不同的燦爛繽紛，有時甚至可以隔窗和熱氣球上的陌生人打招呼，那種興奮刺激的心情和熱鬧壯觀的場面，真非筆墨

可以形容。大黃見的「氣球世面」漸漸多了，不再介意侵佔草地的禁忌，態度轉為和善可親，常常繞著來客，搖首擺尾熱烈的表示歡迎。

Mary 的熱氣球，大約可以容納四到六位乘客。其中有年輕的學生，熱戀中的情侶，新婚的夫妻，攜兒帶女的中年夫婦，或銀髮相持的阿公阿婆等。我們常常一邊喝茶，一邊閒聊或互相交換一些地方性的消息。有時我會好奇的問他們，熱氣球飛行有什麼特殊的感受。

為白雲吟詩　為藍天歌唱

有人說,「當我飛上青天,俯瞰大地時,有一種冒險的刺激感，有一種征服的優越感，更有一種自由自在的釋放感。」

有人說,「在空中，視野變得寬廣，心胸亦隨之開闊，天地如此之大，又何必為地面上的汲汲營營而煩憂。」

有人說,「騰雲駕霧，飄飄欲仙，我要為白雲吟詩，為藍天歌唱!」

有人說,「煦風歡迎我，暖陽擁抱我，我飛得又高又穩，上帝就近而來，和我一起歡笑，然後再把我輕輕送回大地的懷抱。」

Mary 在旁對我霎眼一笑，「何不親自體驗一下?」

我興奮的拉著大黃奔向吊籃，卻猛不防大黃來個急煞車，兩隻前足緊抵住吊籃的外緣，堅決不肯跨入，我心中暗暗著急，強拉猛推得將大黃塞入籃內，真不知牠平日追逐左鄰右舍，搞得雞飛狗跳的威風哪

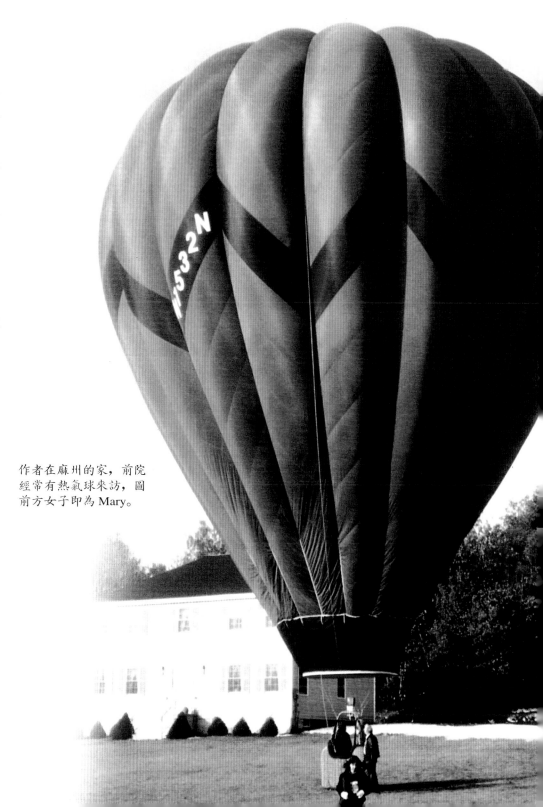

作者在麻州的家，前院經常有熱氣球來訪，圖前方女子即為 Mary。

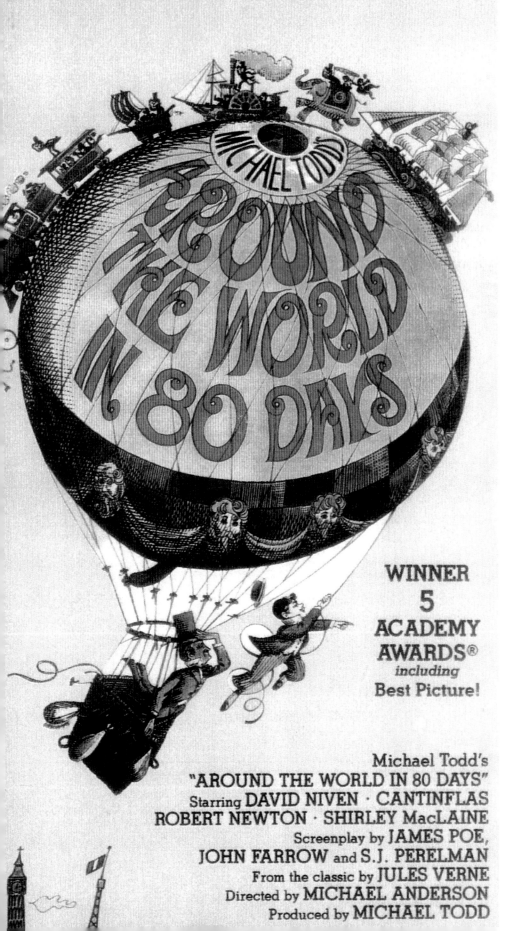

「環遊世界八十天」電影海報。

裡去了？而此時，只見牠瑟縮在籃內一角，渾身隱隱打顫，又不覺心生同情，這畢竟是大黃的「狗生之年」中，第一次離開地面啊！漫無邊際的天空，對狗來說，實在是太不可測了。

Mary 看在眼裡，爽聲安慰著，「別擔心，動物坐熱氣球，這並不是頭一回，當年人類發明熱氣球後，最早被送上空中做試驗的，並不是人類自己，而是一頭羊、一隻大公雞和一隻鴨子呢！」

正說著，熱氣球已往上昇，鄰近的屋舍在腳下慢慢縮小，城鎮盡在眼底，已沒有界限範疇之分了。那時正值深秋，新英格蘭火紅的楓葉，夾雜在深綠、鮮黃、金橙色的樹叢中，像是大自然巧手編織的華麗地毯，在陽光照射下閃爍出耀眼的光芒。當我們輕快的滑過幾座小山丘時，山頭那片燦紅，幾乎唾手可及，這讓我想起小時候看過的一部影片「環遊世界八十天」，片中大衛·尼文和阿丁的第一段旅程，不就是乘坐熱氣球，從英國飛到西班牙的嗎？當他們飛過白雪皚皚的山峰時，忠僕阿丁雙手掬起一捧山巔白雪，裝入小桶內為主人大衛·尼文冰鎮餐酒。那一幕山頂取雪的浪漫，至今仍然印象深刻。轉身看看靜坐一旁的大黃，金色的長毛順風輕揚，先前的恐懼畏縮，已換成咧嘴瞇眼，一副怡然陶醉的模樣。Mary 一面操縱著熱氣球的高度，一面輕鬆的吹著口哨。此時此景，我們已與大自然融為一體，與輕風為伴，和彩雲共舞，一切世俗雜念頓消，心境也與四周的空氣一樣清新純淨。詩仙李白的

詩句，忽然躍入腦中，正是：「俱懷逸興壯思飛，欲上青天覽明月。」

是啊！「上青天，覽明月」，大概是人類最古老的夢想吧？遠古時代，當人能在地上直立行走之後，很快的就學會了駕馭野生動物用以代步，又學會了像魚一般在水中游梭自如。然後，人就坐在一塊大石頭上，仰望著天邊翱翔的鳥兒，心中充滿了羨慕和疑惑，口中喃喃自問，「我怎麼樣才能離地而飛，像鳥兒一樣，在天空中劃出一道道明快亮麗的線條？」

百萬年來，這個夢想一代又一代的延續著，人們苦苦思索，又細細觀察飛行動物的肢體結構，不斷的用不同的機械原理和各式各樣的材料（比如最柔軟的絲帛和最堅韌的籐條）編織出與翅膀相仿的雙翼，安裝在人的身上，卻始終無法令人飛起，無數的試驗，帶來的總是挫敗和失望。人嘆息著說，「大概我是注定要永遠留在地面上了，也許只有長著翅膀的神仙鬼怪們，才屬於那片神祕無際的天空吧？」

於是，人只好把對於飛行的滿腔熱情、渴望和嚮往，全部寄託在文學藝術、宗教信仰和神話故事之中，代代相傳。舉幾個例子來說，在古老的西方，亞述王國廢墟中的浮雕上，發現有鷹頭人身的神鳥像，和人面牛身的神獸像，他們都生有翅膀，是象徵權威的守護神。傳說在三千年前，波斯王朝的國王，曾經坐在由四隻大鷹護航的巨型皇冠內飛越天空。古羅馬雕塑中，天上信使墨丘利 (Mercury) 的雙翅被巧妙的安插在兩腳的外側，生動的刻劃出足下

若飛的神力。文藝復興時代，天才藝術家兼科學家——達文西，曾經從鳥類與蝙蝠的翅膀和肌理的結構中得到靈感，繪製出可以幫助人類飛行的機器草圖。而在東方文化中，對飛行的想像，往往昇華為一種抽象的意念，並非一定要用有形的翅膀來表現。阿拉伯古典名著《一千零一夜》中的魔術飛毯，可以帶人遨遊天空。日本神話中英武的戰神，騎在勇猛無比的野豬背上飛降人間。中國傳說中天宮裡的諸神眾仙，月宮裡的嫦娥，佛教藝術中的「飛天」形象等，都沒有雙翅，而是藉著飄飄彩帶或無邊法力，飛天入地來去自如。東漢時期的銅鑄藝品「馬踏飛燕」中的奔馬，雖然背上無翅，但其速度比蹄下飛鳥還快，不就是一匹活脫脫會飛的天馬嗎？

Montgolfier 的偉大發現

人類對「飛」的夢想和嘗試從未間斷，雖然人體的構造無法讓人自己飛起，但是人類的智慧卻能創造出可帶人飛行的工具。1782 年時，法國人 Joseph Montgolfier 在偶然間的一個發現，竟使人類最古老的美夢成真，並因此影響了整個人類未來的歷史。

那是一個寂靜的夜晚，Joseph 坐在火爐邊，凝視著緩緩上昇的煙霧，突然注意到一些紙片、稻草和煙灰的小碎屑，正隨著煙霧上昇到煙囪，這使 Joseph 從搖椅中跳了起來，欣喜若狂的想著「也許可以利用熱氣上昇的原理，將人帶上天空」。他立即找來一個紙袋，放在火爐上方，先讓紙

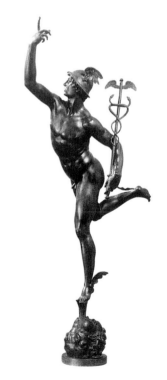

波洛內（Giovanni de Bologna, 1529 ～ 1608），墨丘利，1580年，青銅，高 187cm，義大利佛羅倫斯巴吉洛博物館藏。

袋充滿熱氣，然後迅速拿離，再放開手，只見紙袋冉冉上昇直至屋頂，Joseph 發出一聲驚呼，人類第一個熱氣球的實驗成功了！

Joseph 和弟弟 Etienne 繼續印證他們的理論。在 1783 年 6 月，兄弟倆用襯著薄紙的亞麻布，做成一個直徑 38 呎，熱氣容量 2400 立方呎的大氣球，並在下端點火，當熱氣充滿氣球內部後，氣球就開始往上昇。在場圍觀的數千名民眾均屏息以待，熱氣球昇到六千呎的高空後，再緩慢平穩的飄落在一哩之外的農地裡。這項成功，使蒙氏兄弟聲名大噪而響滿全歐，當時美國駐法的官員法蘭克林（Benjamin Franklin，也是發明家）親眼目睹了這次具有里程碑意義的試飛，他激動的記載著：「熱氣球原理是一項極為重要的發現，……『飛行』將給人類帶來一個嶄新的世界。」

飛上青天　美夢成真

1783 年 9 月 19 日，蒙氏兄弟在另一個試驗中將動物（一頭羊、一隻雞和一隻鴨）放入熱氣球的竹簍內，成功的昇上天空，並安全的降回地面。

人，離地而飛的時機終於成熟了。在 1783 年 11 月，人類首次登上熱氣球，在巴黎的上空進行飛行的創舉。勇敢的法國科學探險家 Pilatre De Rozier 和 Marquis D'Arlandes 二人站在吊籃的中央，四周裝滿了需要添加的燃料和預防著火時用的水桶。在數十萬人的注視下，二人像兩座尊貴的神祇，從地面昇起，昇至五百呎的高空，在二十分鐘裡飛越了五哩長的距離，地面上觀眾的掌聲雷動，歡呼聲震徹雲霄。熱氣球上的二人也頻頻揮動手中的禮帽，並與地面觀眾一齊高聲歡呼，「我要飛上青天，我要飛上青天……」

人類自古以來「上青天」的夢想終於實現。正如後來的太空人阿姆斯壯（Armstrong）在登陸月球時所說「這是個人的一小步；卻是人類的一大步」，熱氣球的首航雖然只有短短的五哩，但卻是帶領人類邁入航空世界的一大步啊！

此後至今的兩百餘年來，航空工業日新月異，飛快的發展著。如今時速千里的飛機已是極為普遍的交通工具，在密封的「鐵鳥」肚中，「飛行」只是從一地到另一地的一個過程，並不再撩起人們太多夢想的空間。人們想著實際的問題，機艙內的氣壓會不會讓皮膚乾燥？坐久了雙腳會不會腫脹？艙內放映的電影會不會是新片？海鮮餐會不會先被挑光？旁座的乘客會不會喋喋不休？飛機落地後，衣服頭髮會不會凌亂？行李會不會遺失？來接機的人會不會遲到？

嗯，如果……如果「我要飛上青天」再度成為一個夢想……只要走到門口轉角處的便利商店內，買兩副合適的翅膀，我和大黃各自揹起一副，瀟灑的吹響口哨，在輕快嘹亮的旋律中上昇，上昇，飛翔，飛翔……

我們拍一拍翅膀，不帶走一片雲彩……

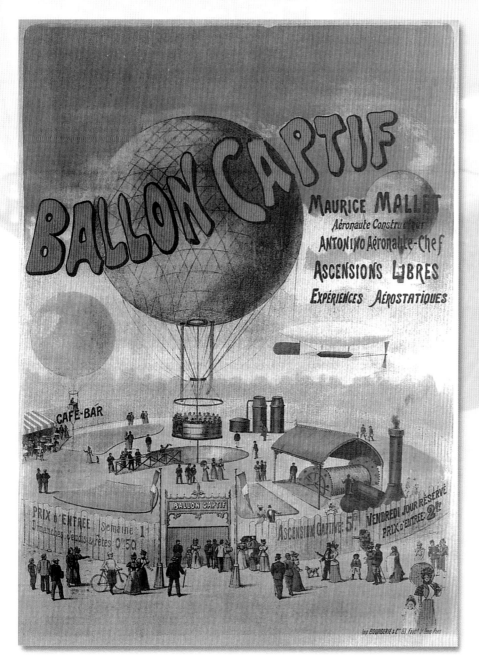

1880 年法國海報。標題「靜止不動的熱氣球」。人們為了滿足好奇心和趕時髦，只要能在繫於地面上的熱氣球上站一會兒也好。

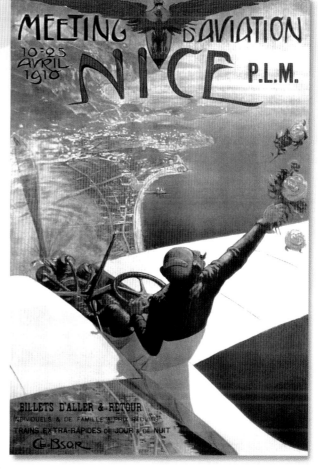

1910 年法國海報。翱翔高空的飛行員，把玫瑰花束拋向美麗的地中海岸，那是一幅多麼浪漫動人的畫面。

1920 年代馬戲團海報。

馬戲團的一日

馬年，為我帶來了騁馳的靈感。

想到奔騰汗血的大漢天馬、想到氣勢豪邁的馬踏匈奴、想到英姿颯爽的昭陵六駿、想到凌空跨越的馬踏飛燕、想到志在千里的伏櫪老驥、想到憔悴落寞的西風瘦馬……，也想到……馬戲團中高大的駿馬，雖然備受呵護，卻失去自由，只能無奈的在面積有限的圈圈中，不停奔跑打轉……

原來，「馬命」與「人運」一樣，都是高低不同，上下起伏，戲一場。

留住經典傳統　欣然共賞馬戲

兒子和他的女友小琪，利用暑假打工賺的錢，買了四張票，邀請我們同去觀賞馬戲團表演，並相約在看表演前共進午餐。

在餐桌上，我望著對坐兩個神采奕奕的大孩子，忍不住問道：「怎麼會想到請我們來看馬戲？我以為，你們年輕人認為這種娛樂早已過氣了。」

小琪露出天真的笑容，搶著答道：「其實我們這一代的年輕人，並不全是追逐時髦的搖頭一族，對一些老舊的傳統文化或事物，我們也有懷舊的情懷，不願看見它們漸漸在這社會中消失。就像我家附近，有一家好大的保齡球館，從我出生時就在

那裡，我還是他們的會員，曾經拿過好多比賽錦標呢！最近因為去打球的人越來越少，球館經營不下去，賣給了百事達(Blockbuster)錄影帶租售店，我們又少了一個和朋友相聚歡笑，輕鬆打打球的好去處，真遺憾啊！」

小琪講得來了勁兒，又說：「其實，我們也很喜歡去古老堂皇的影院，看閃閃轉圈的霓虹燈，和享受父母提過的老電影。但舊的戲院一家一家的被拆掉，重建成餐館啊、電玩店啊、時裝店啊……不過，在史丹福大學附近，有一家原已破舊不堪的百年影院，後來被惠普電腦公司創始人的兒子(Packard JR.)買去，他花了好多錢修復，費了九牛二虎之力，才保留住影院昔日的風華。他們只上映1950年代以前的電影，就是想讓那些寶貴的經典之作，能隨著時光的腳步，繼續發出光芒。Mr. Packard堅持他的理想，不計盈虧，好在他有雄厚的資金來維持這個影院，才能讓我們這一代，有個可以接觸傳統經典的好地方。」

「總之，有錢好辦事嘛！」小琪裝出一副世故的表情，繼續說：「我從小就愛看馬戲，小丑耍寶、大象跳舞、快馬奔馳、老虎排排坐、獅子跳火圈、空中飛人翻筋斗、

走鋼索變魔術、爆米花冰淇淋。馬戲團裡的五光十色、驚險刺激、喧譁熱鬧、鋪在地上鋸木屑的味道，和野獸身上發散出來的草原氣息，都讓我著迷。和家人一起大笑尖叫，留給我很多溫馨的回憶。所以現在每次馬戲團來表演，我都會捧場，希望這種經典性的娛樂形式，能永遠存在，繼續帶給孩子們無限的想像和快樂。噢！對了！你們看過卓別林演的『馬戲團的一日』嗎？裡面有一首歌，是一個想成為空中飛人的小女孩，一邊盪著鞦韆，一邊唱的曲子，很好聽呢！」

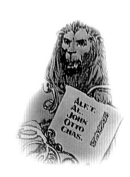

創造美國娛樂界傳奇──「玲玲兄弟馬戲團」的五兄弟：Alf T.、Al、John、Otto、Chas.

盪吧，盪吧
盪到高高的天際，可別往下看
人生變幻無常，有時風雨有時晴
如果你要尋找彩虹，得往上望
如果妳往下看，就永遠找不著彩虹

講到這裡，仰頭微笑的小琪終於停住不說了。我望著她那張發光發亮的臉龐，對這即將開始的馬戲表演，也充滿了興奮與期盼。

玲玲兄弟傳奇
兒時夢想成真

大家愉快的走進鬧烘烘的圓形劇場。不是才吃過飯嗎？兩個大孩子又手牽著手，一溜煙地跑去買熱狗、可樂和 T 恤。我和大個兒在進門處，買了一本馬戲團介紹雜誌和節目單。一群孩子在大廳走道間追逐戲耍，汽水、爆米花灑了滿地，沾得地面和鞋底都發黏。隨著開演的時間漸漸接近，周圍的音樂聲、笑語聲也逐漸加溫沸騰。我們持票入座，隨手翻起節目介紹，第一頁就這麼寫著：

十九世紀末期，由於交通不便，美國中西部的農村，仍然相當閉塞。偶而有江湖上的小馬戲團到鎮上賣藝，就像帶來了外面的花花世界，總會引起全鎮的轟動，和一群孩子的羨慕與追逐。那時，在威斯康辛州的巴拉布鎮 (Wisconsin, Baraboo)，一個窮苦的家庭中，有高矮如樓梯般排列的五兄弟，一起去看了場馬戲表演，竟同時著了迷，決定要成立一個家庭馬戲團。五兄弟勤學苦練，齊心合力，作風正派，從一文不名到建立起舉世聞名的馬戲王國，帶給人間無數的歡樂。

「玲玲兄弟馬戲團」(Ringling Brothers and Barnum & Bailey Circus)，這個已有百年歷史，號稱為「世界上最偉大的表演團」(The Greatest Show on Earth)，可以說是一個兒時夢想成真的故事，也是一個膾炙人口的美國傳奇。

生活煩憂拋一邊　老老少少皆兒童

不一會兒，戴著高高禮帽，一身騎師裝扮的司儀，吹起了哨子並拉開喉嚨喊著"Laaadeeeeez and gentlemen, booooys and girls, children of all ages..." 是啊！來看馬戲的人，這時已把生活中的煩憂拋向九霄雲外，不分男女老幼，都像純真的孩子一樣，引頸翹望，期待即將展現在眼前，像魔幻般的熱鬧……

首先進場的是十餘匹繞場飛奔的白馬。俊男美女的騎師們，在穿梭不停的馬背上跳上跳下，或站立或倒掛，或側坐或

1898 年馬戲團演出海報。

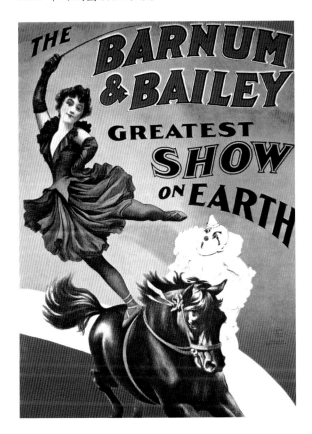

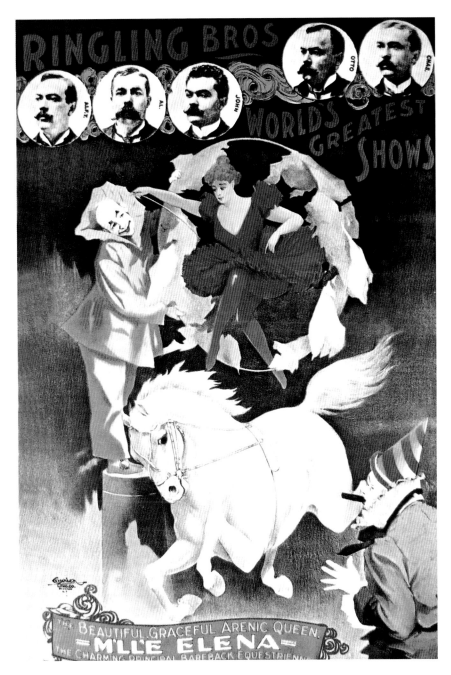

1895 年馬戲團演出海報。「精確掌握每一時機，才能有最完美的演出」，這是玲玲五兄弟成功的信條。

起舞，引起陣陣喝采。我瞥見前排座位有一對年輕夫婦，帶著一群興高采烈的孩子，我眼前忽然浮現出另一幅畫面……

大約在四十年前，名噪東南亞的沈常福馬戲團曾到臺灣演出。平常從來不准我們隨便缺課的父親，居然破例為我們五個小蘿蔔頭向學校請了一天假，全家人穿戴齊整，共赴馬戲團盛會，那是我們兄弟姐妹兒時記憶中的一件大事。雖然事隔多年，我仍然清楚的記得，平日嚴肅的父親，那天展露出特別溫和的笑容。忽然間，我覺得在馬戲團前面，每個人都變成了天真的兒童，包括所有威風凜凜的爸爸們在內。

「爸爸，馬戲團裡有好多動物，大象啦、獅子啦、老虎啦、黑熊啦、蟒蛇啦……，為什麼不叫象戲、獅戲、虎戲、熊戲、蛇戲……，而叫『馬戲』呢?」

「傻孩子，這個問題倒問的不傻。從前交通不發達，沒有汽車、火車和飛機。人們就以馬代步，打仗時也騎在馬上衝鋒陷陣。馬和狗一樣，一直是人類最可靠的好朋友。大概是因為馬的馴良，很容易訓練牠演把戲。馬又高大威風，扮相好，既能獨當一面做主角，也能全場搭配當配角，在所有的動物表演中出現次數最多，所以就被稱為『馬戲』了吧? 不過，『馬戲團』是西方的玩意兒，對這名稱的歷史，我並不清楚，妳去研究研究，知道了再來告訴我。」

這個「研究」工作，一拖就是四十年。最近才從書上讀到，原來「馬戲」一詞，並非舶來品。早在中國漢代的著述中，就曾提到過這個專用名詞。漢代遺留下來的

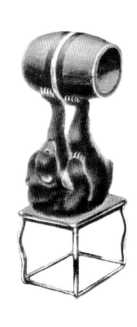

畫像磚石上，也有多幅單人和集體馬術表演的圖畫。然而，「馬戲團」的形成，卻正如父親所說，是西方的歷史。

從古希臘羅馬時代開始，就有民間遊走的藝人、雜技家、魔術師等，帶著一些動物或珍禽異獸，串街走巷的賣藝討生活。一直到十八世紀末，英國人 Philip Astley 才將這種古老形式的娛樂團體，正式組織起來。他的創舉，為他贏來「現代馬戲團之父」的稱號。Astley 原是一位技藝高超的騎師，他在倫敦開辦一所騎術學校，早上練習，下午表演。結果來看馬術表演的觀眾愈來愈多，他就逐漸加入雜耍、小丑、魔術，和形形色色的動物表演，並開始賣票，做起生意來了。據說，他曾擁有過十八個馬戲團，在歐洲各地演出，場場爆滿。

1790 年左右，Astley 的學生 John Bill Ricketts，去美國尋求發展。他在費城成立一個以騎術表演為主的馬戲團，這也是美國的第一個馬戲團。在首演時，當時酷愛騎馬的總統華盛頓 (George Washington)，曾是座上嘉賓。後來 Ricketts 和總統成為好友，並因馬戲團賺錢而致富。但造化弄人，好景不常，1799 年時，馬戲團慘遭大火盡燬。Astley 痛心之餘，決定返回英國，誰想到他乘坐的船又沉沒海中，無人生還。

一陣哄堂大笑，把我遠去的思緒拉了回來。前座的小女孩，爬上了她父親的膝頭，指指點點的問著問題，真希望他們彼此都有滿意的答案。不要像我這個遲來的「研究」結果，已無法傳遞給在另一個世界裡的父親了。

小丑帶面具　外是笑裡是淚

小丑戲要上場了。一群孩子，嬉笑著跑上前去拉小丑的衣角。聽說，如果能接觸到小丑的身體，就會得到人人追求的歡樂和幸運。

又有人說，如果「馬匹」是馬戲團的主發條，而「小丑」則是完成馬戲團轉動的潤滑油。每當換場或表演出現麻煩時，小丑就會上場來耍寶逗笑，以轉移觀眾的注意力。他們笨拙、搞笑的動作，看起來簡單，卻是經過無盡的苦練，才能達到毫無做作的境界，才能讓所有的觀眾，打心眼裡樂得哈哈大笑。小丑那張輕鬆滑稽的面具下，常常流著辛苦的汗，和辛酸的淚呢。

空中飛人壓軸　成敗得失分秒間

又是一陣緊鑼密鼓……壓軸大戲「空中飛人」出場了！這個以生命做賭注的驚險節目，立即吸引了所有人的目光，屏息靜待。司儀拉長了宏亮的嗓音宣佈：「飛人將表演一個難度最大的三連翻 (triple somersault)，飛的人要以每小時七十哩的速度翻滾，而接的人要在最精確的位置和時間，接住翻筋斗的飛人。當他們的兩雙手，在空中安穩緊密結合的那一剎那，就是藝術的極致啊。」

飛人優雅的前飛、後飛，成功的翻一個、連續兩個、和連續三個的筋斗。飛的人、接的人，配合的完美無瑕，全場的觀眾報以熱烈的鼓掌聲、叫好聲。我的眼前，

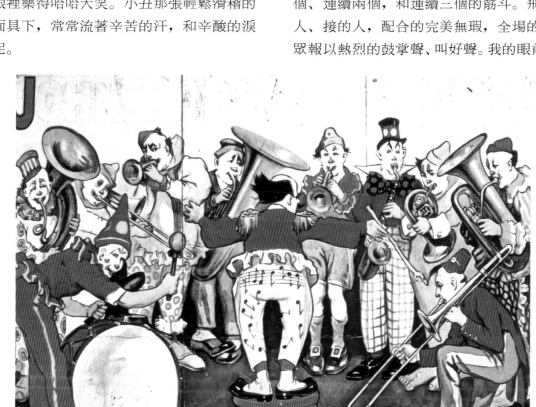

1904 年馬戲團演出海報。
空中飛人表演二連翻。

卻又浮現出另一個景象⋯⋯

那是一部由畢・蘭卡斯托 (Burt Lan-caster)、珍娜・露露布烈姬黛 (Gina Lollo-brigida) 主演的老影片「空中飛人」(Trapeze) 中的一幕──飾演飛人的男主角，正在表演他的絕活三連翻，卻意外失手，在一聲淒厲的慘叫中，從高空中摔落在地。他悲傷的坐在地上，仰望空中悠悠輕盪的鞦韆，他看不見彩虹，只看見失手的痛楚。

我的耳邊響起裘蒂・卡琳斯 (Judy Collins) 那首蒼涼悲哀的歌曲 "Send in the Clowns"：

我們可是天生一對？
為什麼結局如此？
我摔在地，而你仍在半空中？
戲還得演下去，換小丑進場表演吧！
我們可曾被祝福？
為什麼我已動彈不得，
而你仍能激烈擺盪？

小丑呢？讓小丑出來吧！
想起來也真滑稽，
我一生風光得意，
卻在最後時刻失手落地。
為什麼小丑還不出場？
換小丑來表演吧！
也許──
我只有等到明年，再捲土重來了。

是啊！飛人錯過時機，失手了！失敗了！往日的光輝消失了！只能坐在地上哭泣了！快叫小丑進來圓圓場吧！

人生成敗，除了一些先決的條件外，是否也常繫於那一瞬即逝的時機呢？

馬戲如人生　笑中帶淚

散場時，小琪手掌拍得通紅，熱切的問：「精彩嗎？明年再來看嗎？」我們點頭許諾，四人步出了劇院。雖然看的是同一場演出，但每個人心中的感受必然不同。我好奇的問大家：「若用一個簡短的句子來形容馬戲表演，你們會怎麼說？」

小琪眨著大眼睛，燦然的說：「像彩虹，繽紛亮麗。」

兒子傻呼呼的咧嘴笑道：「像爆米花，溫熱可口。」

大個兒想了想，緩緩道出：「像探險，膽大心細。」

他碰了碰我的手肘，問：「妳說呢？」

我不假思索，脫口而出：「馬戲像人生，笑中帶淚啊！」

蘇聯大馬戲團演出海報。

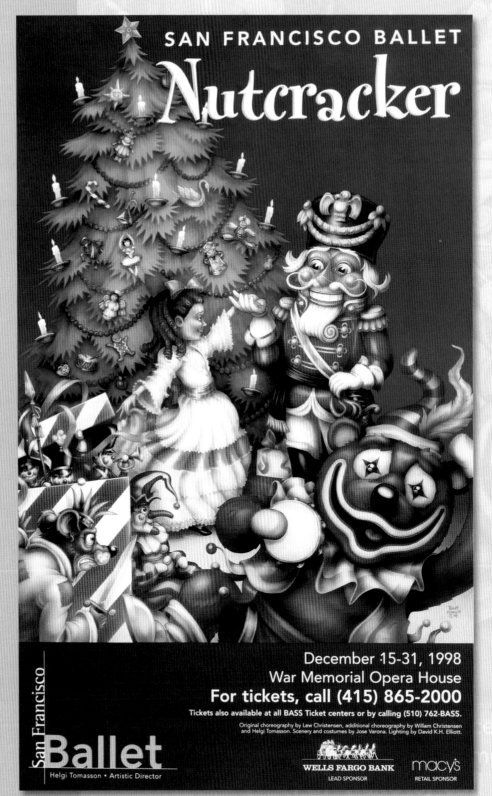

1998 年舊金山芭蕾舞劇團「胡桃鉗」演出海報。

大夢「胡桃鉗」

珍妮是以前我在波士頓的鄰居。那時我們都是年輕的媽媽，因為兩家孩子喜歡玩在一起，我和珍妮也逐漸成為好朋友，時常互相串門子。金髮的珍妮，身材修長，笑容迷人。她的父母親戚都住在附近，逢年過節，小屋中常常高朋滿座，盈盈笑語漫溢到左鄰右舍，整條街都變得活潑起來。記得每年聖誕節前後，總會看到她攜老帶小，熱熱鬧鬧的前往觀賞芭蕾舞劇「胡桃鉗」（*Nutcracker*）。

聖誕節傳統　老少共欣賞

我曾問過珍妮，年年看同樣的舞劇，不會厭煩嗎？她搖搖頭說：「我們家人一起去看『胡桃鉗』，已成為慶祝聖誕節的一項傳統。雖是同樣的芭蕾舞劇，但隨著年齡的變化，每次我都有不同的感受。小時候，看到劇中輕盈的仙女們翩翩起舞，就夢想將來也能成為一個美麗的芭蕾舞孃。少女時代，又幻想著，若能和女主角克蘿拉（Clara）一樣，找到夢中的英俊王子，和他共遊甜美仙境，那該多好！現在自己做了媽媽，每次和家人一同觀賞『胡桃鉗』時，見到年邁父母沉浸在回憶中的笑容，和稚嫩兒女充滿期盼的眼神，就是我最快樂和

滿足的時刻了。」珍妮又說：「今年聖誕節，請你們帶著孩子和我們一塊兒去看吧？」

那時我成天忙於工作和家庭之間，似乎沒有閒情去欣賞公主王子的童話世界，並且不耐於芭蕾舞的冗長沉悶，因而一再婉拒珍妮誠懇的邀請。後來各自搬了家，漸漸就失去珍妮的音信。一幌二十年過去了，最近才和她聯繫上。在電話中，她興奮的說將在感恩節時飛來舊金山，探望在此工作的女兒，順便和我見面敘舊。

珍妮依然美麗熱情，歲月並沒有在她身上留下太多痕跡。她一面從背包中掏出帶來的禮物，一面解釋著：「這盒錄影帶『芭比和胡桃鉗』（*Barbie in the Nutcracker*）是剛剛出版的動畫片，這可是芭比主演的第一部電影噢！以前妳總說沒空出去看舞劇，這回妳可以坐在家中沙發上，舒舒服服的欣賞芭比版的『胡桃鉗』啦！」

王子公主舞　木偶傳真情

舊金山的漁人碼頭是觀光勝地，才11月下旬，就迫不及待的舉行聖誕樹點燈儀式，讓人們及早進入假日歡樂氣氛。據報紙報導，點燈前將演出一場「胡桃鉗」木偶戲。我知道珍妮對這齣戲有特殊感情，

利用這個難得的機會，陪她逛碼頭、嚐海鮮、看點燈和表演，一舉數得。我倆立即前往。

小舞臺前，聚滿了席地而坐的孩子們。他們的父母、祖父母、叔伯姑姨，站立在四周，像給舞臺築起層層圍牆。木偶戲師傅一面操縱木偶舞動，一面在歡愉輕快的樂聲中，講述下面的故事。

在一個聖誕節前夕，女孩克蘿拉從乾爹德瑟麥爾 (Drosselmeier) 那裡，得到一份為她特製的禮物，那是個穿著威武軍裝的小木頭人。只要輕抬他的手臂，木頭人就會張開嘴，替人咬碎最堅硬的胡桃殼。克蘿拉歡喜極了，親暱的稱木頭人為「胡桃鉗」。可惜，頑皮的弟弟把木頭人精巧的手臂弄斷了。克蘿拉哭著為胡桃鉗仔細包紮，竟累得沉沉睡去。

睡夢中，她看見牆角鑽出好多拿著武器的老鼠兵團向她走來，帶頭的是一隻壯碩猙獰的惡鼠王。這時，胡桃鉗為了保護克蘿拉，奮不顧身的跳起，舉著木劍迎戰惡鼠王，展開一場激烈的打鬥。幾個回合之後，胡桃鉗受傷的手臂漸漸支持不住。正在危急時分，克蘿拉拾起地上的拖鞋，猛力一擲，不偏不倚的打死了惡鼠王。克蘿拉高興的在胡桃鉗的臉上輕吻一下，表示感激他捨身相救。沒想到，這一吻竟使小木頭人變成高大英俊的王子。

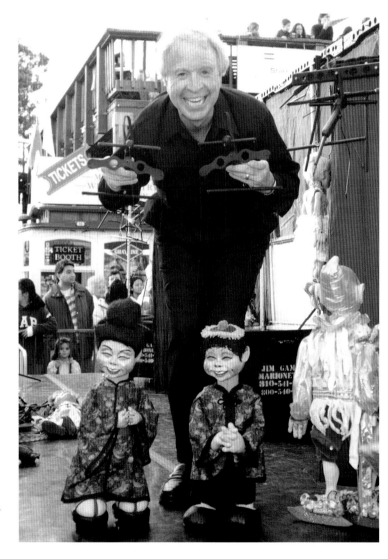

舊金山漁人碼頭前，木偶大師 Jim Gamble 為觀眾演出「胡桃鉗」木偶戲。

胡桃鉗木偶。

這時，美麗仁慈的糖梅仙子 (Sugar Plum Fairy) 出現了。她帶著克蘿拉和王子，到一個飄著細細雪花的糖果王國內。那裡的人們來自世界各地，和氣愉快的過日子。為了歡迎糖梅仙子帶來的客人，大家輪流上前獻舞。西班牙巧克力舞、阿拉伯咖啡舞、俄國特技舞、中國茶舞、眾花仙女的華爾滋圓舞曲⋯⋯，最後克蘿拉和王子也加入他們，快樂的跳啊，跳啊，轉啊，轉啊⋯⋯

珍妮與我，和舞臺下的孩子們一樣，看得津津有味。當胡桃鉗和惡鼠王打鬥時，我們都不自覺的攢起了拳頭。終場時克蘿拉和王子乘坐雪車離去，我們又一起揮手向他們道別。

回家的路上，我對珍妮說：「真精彩！早知道，當年就該帶孩子跟你們去看的。」接著又問：「芭蕾舞劇的內容也是如此嗎？」珍妮答道：「舞臺上的『胡桃鉗』，不論用何種形式演出，都大同小異。它之所以能成為聖誕節的經典，除了優美動人的音樂和舞蹈外，更是因為劇中充滿了勇敢、忠誠、仁慈和愛。但是，妳知道嗎？這個故事的原著，卻是描寫人間的冷酷無情和悲慘仇恨。這樣吧，反正從這裡開車回去，還有一段路程，我對『胡桃鉗』非常熟悉，從文學作品演變到芭蕾舞劇的過程，都講給妳聽聽。」

原著太晦澀　大仲馬改寫

早在 1816 年，德國作家霍夫曼 (E.T.

跳中國茶舞的木偶娃娃。

A. Hoffmann) 出版了一部文學著作《胡桃鉗和惡鼠王》(*The Nutcracker and the Mouse King*)，書中刻劃人性的黑暗晦澀面。憤世嫉俗的語調，並不是一本為兒童寫的童話。原作大意是這樣：

有一位名叫瑪莉 (Marie) 的女孩，她生長在沒有愛的家庭裡。唯一給她溫暖的，是玩具木偶兵──胡桃鉗。一個聖誕夜裡，從瑪莉房間牆壁的裂縫中，鑽出了上百隻老鼠，為首的是有七個頭的惡鼠王。英勇的胡桃鉗上前大戰惡鼠王，卻被擊敗。情急中，瑪莉用一隻鞋擲向惡鼠王，因為緊張過度而昏倒在地。當她醒過來時，急忙告訴家人有關老鼠的戰事，卻被家人怒罵，斥責她是愛說謊的壞孩子，

要把她所有的玩具全部毀掉。

　　乾爹德瑟麥爾前來探望瑪莉，只有他相信瑪莉所說，並道出惡鼠王為什麼要來挑釁胡桃鉗的原因。下面是乾爹德瑟麥爾說的故事。

　　從前有一個國王，他美麗的小女兒名叫「蘋麗」(Pirlipat)。這位國王和老鼠國打仗時，殺死了幾個老鼠王子，老鼠太后一氣之下，就用毒咒把蘋麗公主變成醜陋的女巫。唯一可以解咒的方法，就是要找到一個英俊勇敢的青年，由他去尋找世界上最堅實的胡桃，再用牙齒咬碎硬殼，將胡桃肉餵給公主吃，那麼蘋麗公主就可以恢復到原來的美貌。國王立即下令，能夠找到這位青年的人將有重賞，而能解咒的青年則可以迎娶蘋麗公主。

　　有一個鐘錶匠歷盡艱辛，終於找到了這位青年。當青年見到面容恐怖的公主時，不但沒有嫌惡害怕，反而心生同情憐惜，立刻咬碎最堅硬的胡桃殼，把香軟的胡桃肉送進公主嘴裡。轉瞬間，公主就回復到原來的年輕貌美。

　　通常這樣的故事，結尾總是公主和青年結婚了，快快樂樂過一輩子。但是作家霍夫曼卻有不同的安排：

　　當咒語在公主身上解除時，立即傳送到青年身上，使他中咒，變成一個木頭胡桃鉗。公主哪裡肯嫁給木頭人？哭鬧著要父王將胡桃鉗摔下長階，掃地出門。當然，可憐的鐘錶匠不但

沒有得到獎賞，反而要被趕出國門。正在吵吵嚷嚷之際，胡桃鉗一不小心，踩死了鑽出洞口看熱鬧的老鼠太后。惡鼠王大怒，發誓為母報仇，從此就與胡桃鉗結下沒完沒了的深仇大恨。

我聽得入神，追問著：「後來呢？」

　　珍妮笑著說：「霍夫曼的故事就在這裡結束。後來法國的大仲馬發現了這本書，他把故事中尖酸刻薄和不合情理的部分全部刪去，改寫成適合給兒童閱讀的童話。這本童話又被俄國皇家劇院，進一步改編成充滿歡樂氣息的芭蕾舞劇，並請作曲大師柴可夫斯基，為整齣舞劇配上動聽的音樂，結果就成為人人喜愛，年年上演不輟

作者珍藏的白毛女瓷偶。

的『胡桃鉗』了。」

大夢盼成真　中國舞揚名

　　回到家中晚餐後，珍妮瀏覽著架上的擺設，忽然驚奇的叫了出來：「這兩個穿舞鞋的瓷娃娃，是中國的芭蕾舞孃嗎？怎麼一個是白髮？一個穿軍裝呢？」我放下手中正在清洗的碗盤，走過去為她解釋：「中國文化大革命時期，創作了八個樣板戲，其中有兩個是芭蕾舞劇，『白毛女』和『紅色娘子軍』。這白髮的和穿軍裝的分別就是這兩劇裡的女主角。」還好，珍妮倦了，要回房休息，沒有再追問劇情，因為我自己也不十分清楚，只約略知道都是有關仇恨鬥

作者珍藏的紅色娘子軍瓷偶。

爭的故事。

　　我把珍妮送的錄影帶「芭比和胡桃鉗」打開播放，想知道芭比是演克蘿拉呢？還是演糖梅仙子？胡桃鉗最後有沒有變回英俊王子？看著、看著，我也像克蘿拉一樣，昏昏沉沉的睡著了。

　　噓！我這是做夢嗎？架上的白毛女和娘子軍在說話呢！

　　白毛女：「妳看電視裡，人家芭比穿的多光鮮哪！她還和那挺帥的王子去什麼糖果國旅遊，樂著呢！要說舞技，咱們可是十年磨功，絕對比她跳得好，憑什麼就沒有人家那好命啊？妳看，咱頂著這頭白髮，都快要半個世紀了，哪天也去挑染一下，穿上粉藍的紗裙，怎麼說咱也夠格去跳『胡桃鉗』裡的中國茶舞吧！」

　　娘子軍：「說的是啊！老實講，我早就想換掉這身軍裝綁腿，放下手舉的刀鎗。不如穿上輕巧的小裯褲，帶著冰糖葫蘆，和妳投奔糖果國去吧！」那刀鎗落地的鏗然聲響，倒把我嚇醒了。我揉揉眼，架上的白毛女和娘子軍，還像平常一樣，抬頭、挺胸、瞪眼、不言不語的站立著。

　　如果，明早珍妮要問有關中國芭蕾的來龍去脈，我該怎麼做答最好呢？

　　不知道什麼時候，中國人會編幾齣不朽的傑作，使白毛女和娘子軍能變化變化、風光風光？讓中國芭蕾舞劇，也能像「胡桃鉗」一樣，散播歡樂和溫暖，受到世世代代人們的喜愛？

1998 年吉洛市大蒜節海報。

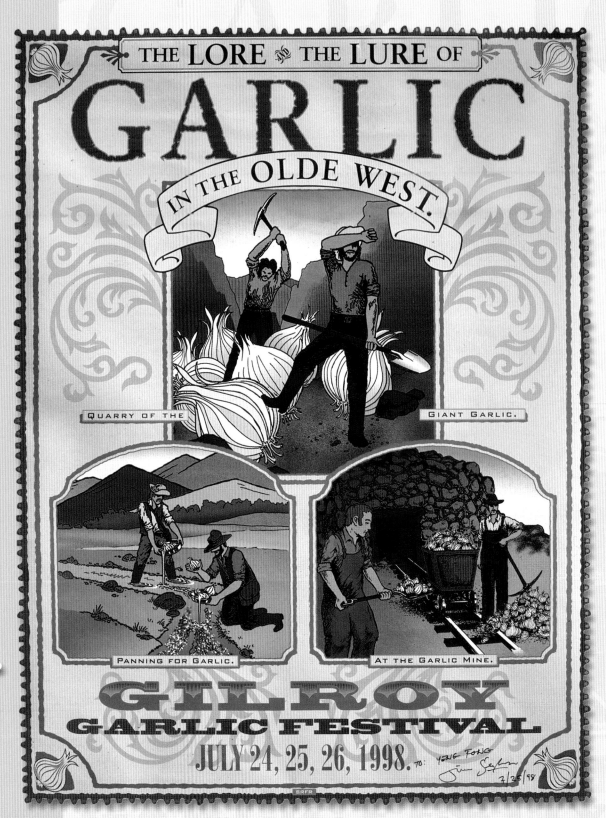

蒜香撲鼻　近悅遠来

據記載，在古羅馬時代，人們稱大蒜為「臭玫瑰」（Stinking Rose）。當時軍營中的士兵，用大蒜擦身以防止疾病侵入，一般老百姓也取大蒜食用，可見人類與大蒜的關係，已有很久遠的歷史了。傳說中，大蒜可以驅魔避邪，甚至人見人怕的吸血鬼看見大蒜，都要退避三舍。

在歐洲、亞洲等比較古老的國家中，大蒜在烹調中的應用，早已成為其飲食文化中的重要部分。至於美國這個新興的國家，只愛吃製作簡單的漢堡薯條，對大蒜的妙用並不瞭解，對其強烈的氣味也唯恐避之不及。一直到 1980 年代，隨著講究生活的雅痞族（Yuppie）的形成，大蒜美食開始受到人們的青睞，醫學界也爭先研究大蒜在醫藥上的效能。從許多報告中，證明大蒜的確有治感冒、降低血壓及膽固醇、增強免疫系統及預防癌症等的奇妙功效。務實的美國人，為了追求進一步的飲食文化層次，也為了增進健康，很快就轉變了對大蒜的排斥態度，而視其為時髦寵品了。

大蒜之鄉　百年種植歷史

加州舊金山南部的吉洛市（Gilroy）是美國種植大蒜的發祥地。直至今日，全美國有百分之九十的大蒜工業都集中在吉洛市。雖說大蒜在美國受到重視，只是近二十年的事，但它的種植歷史，卻已有百年之久了。

1890 年左右，從義大利來的移民，在加州的吉洛市定居。他們種植蔬果，但求自給自足，其中當然包括了他們嗜食的大蒜。到了 1918 年，日本移民來到了吉洛市，從事種蒜農務，並進而行銷至各地市場。據說，1940 年代，全美最大的蒜農，就是吉洛市的 Kiyoshi Hirasaki 家族。不久，二次世界大戰開始，日本移民被迫遷往集中營，而吉洛市當地的其他農民，就得以繼續經營已經打開了局面的大蒜市場。

當時，在吉洛市的克里斯多夫家族（Christopher Ranch），已傳有三代人，經營梅子（Prune）農場。但第三代的 Don Christopher，認為種梅子的農事過於單調，因此在 1956 年時，從家族中分得十畝地，改種大蒜。種植大蒜是一項極富挑戰性的工作，因為在大蒜成長和成熟的過程裡，水分的控制要恰到好處，多一點點的雨水或灌溉，都會嚴重損壞收成。這種無

Free **Garlic Ice Cream**

Gilroy FOODS

畫
中
有
話

時無刻的關注，和每分每秒必須提高警覺的要求，正適合年輕的克里斯多夫熱愛挑戰的個性。他將生產逐步自動化，並不斷擴充蒜田面積及銷售市場，所產大蒜，大部分外銷至歐洲各地。

黃土地上　大蒜節一炮而紅

隨著美國對大蒜逐漸發展出的興趣和重視，克里斯多夫和幾位好友趁勢於1979年，在家鄉吉洛市，舉辦了第一次的大蒜節，為開拓美國境內的市場來做宣傳。第一年的大蒜節就造成轟動，吸引了兩萬多人前往。大家盡情享用著蒜味麵包、蒜味烤牛排、烤烏賊、烤大蝦、烤巨菇、蒜味涼麵，甚至還有蒜味冰淇淋等數不清的美食。大蒜節一炮而紅，從此，每年七月的最後一個週末舉辦，已成為一項遠近皆知的傳統慶典。在二十週年節慶時，前來參加的人數，已高達十五萬人左右。大蒜節的成功，不僅為吉洛市帶來了「世界大蒜之都」的美稱，更為該市年年帶來數百萬美元的盈利。

七月底的吉洛市總是酷熱難當，加上我對辛辣的大蒜興趣不大，因此從未參與盛會。1998年大蒜節前夕，偶爾從報紙上看見，加州鐵路在慶典期間，特別增開舊金山、帕洛阿圖（Palo Alto）、吉洛市來回的專線，以便人們前往。後來又在慶祝活動的項目中，看到海報設計比賽的報導。就是為了想一睹得獎的大蒜節海報，驅使我跳上了專車，欣然前往。

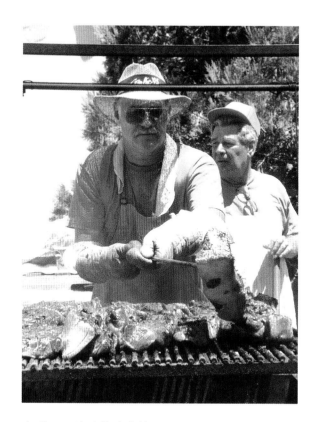

在烈日下燒烤蒜味牛排。

在火車上，節日的氣氛已濃。舉禮帽、打領結的鄉村合唱團，及戴編蒜頭飾、穿大花蓬裙的俏女郎，不時交錯穿梭於各節車廂，引吭高歌，歡舞奔放。乘客也喜孜孜的暢飲著啤酒，興沖沖的討論著到達後要大啖所有的香蒜美食。

偌大的場地是一片黃土，頗有西部片中一望無際的氣勢。人潮洶湧的腳步，不時帶起陣陣迷漫的黃沙，與空氣中濃郁的蒜香混合著。四面舞臺上，輪流響起震耳的音樂。處處歡樂的景象，激盪起人們感官上的刺激，到處都是排著人龍般的長隊，享受著吃喝玩樂之趣。

種蒜如淘金　努力或可致富

雖然蒜香誘人，但我還是忍不住先走向展示海報的帳篷內，仔細觀看。從第一屆大蒜節開始，每年都要甄選出一張特別設計的海報，做為節前的宣傳廣告，和節後存檔留念之用。二十年來，大蒜節海報漸漸受到收藏家的注意，已成為一項頗具特色的

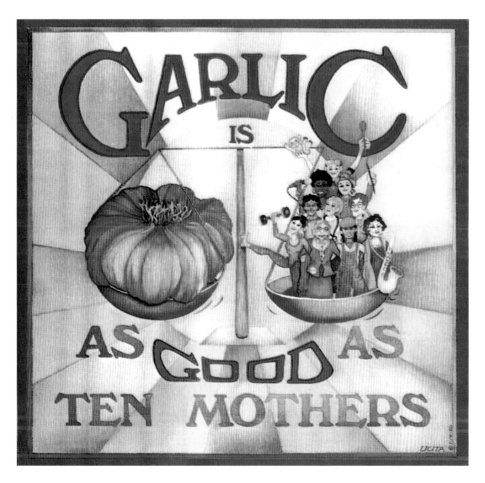

圖中以 "Garlic is as good as ten mothers" 比喻大蒜的好處多多。

1998 年大蒜節海報設計者。

收藏品了。

　　歷屆得獎作品均具巧思。而其中有一張特別搶眼，題名為「在那古老的西部，充滿了大蒜的傳說與誘惑」。設計者用西部淘金時代的狂熱情緒，來比喻吉洛市對種植大蒜的認真與執著。淘金中的三部曲：發掘金礦、盤中沖沙取金和搬運金礦的畫面，被設計者巧妙的將金子都畫成大蒜頭了。

　　大蒜節創辦人之一的克里斯多夫，曾經說過：「靠種大蒜發財，就像當年西部淘金熱一樣冒險。全力以赴，或可致富，稍有疏怠，立遭破產。」從這個角度來看，設計這張海報的藝術家，對吉洛市大蒜的歷史與發展，已是心領神會，而這張別具心裁的海報能得獎，也真是實至名歸了。

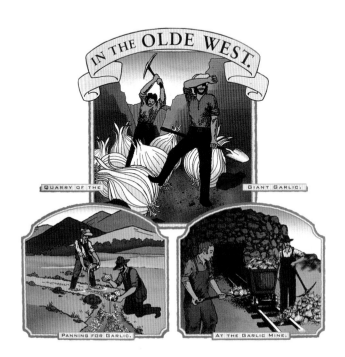

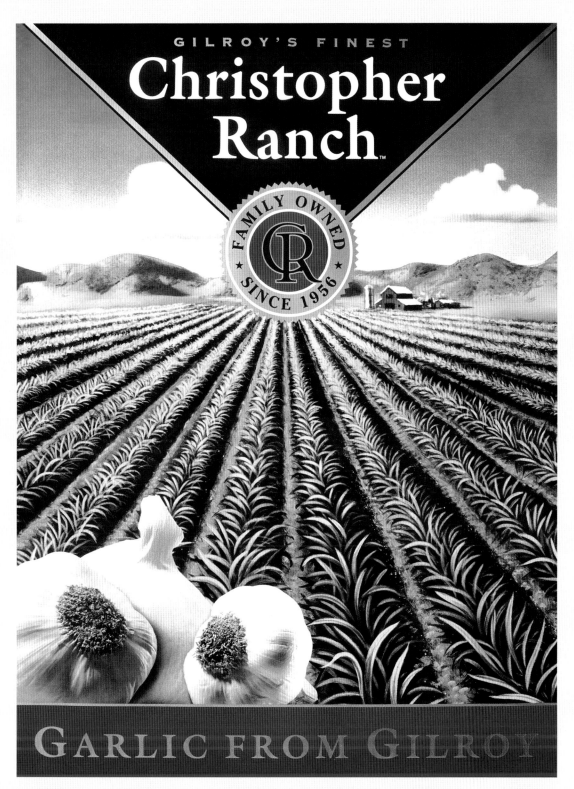

自 1956 年起，克里斯多夫家族開始種植大蒜；1979 年為拓展美國國內市場，舉辦第一屆大蒜節，造成轟動。之後每年七月的最後一個週末舉辦的大蒜節，已經成為近悅遠來的傳統慶典。

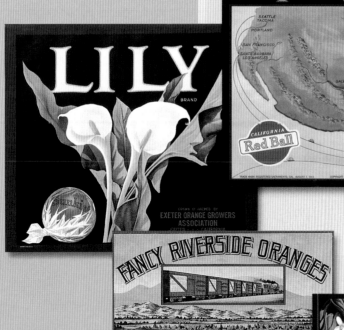

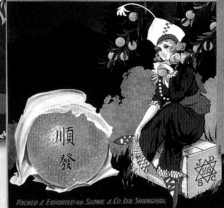

作者蒐集的各式水果標籤。

橘鄉入畫　浴火重生

　　位於加州南部，素有「柑橘之鄉」美稱的艾克希特 (Exeter) 鎮，於九十年代初期，曾遭到嚴重的霜凍，大大損害了收成，致使小鎮的經濟步入困境，接著一場大火，又燒燬了鎮裡中心地帶的老店，使得小鎮元氣大傷，漸漸趨於蕭條沒落。然而近幾年來，鎮上又開始熙熙攘攘的熱鬧起來，就好像是一隻浴火重生的鳳凰，徐徐展開牠鮮豔奪目的雙翅，迎接著絡繹不絕前來觀賞的遊客。

從「柑橘之鄉」到「壁畫之都」

　　這一片欣欣向榮的景象，讓人不禁好奇的問道：「到底是什麼神奇的力量，扭轉了小鎮的命運?」答案其實很明顯，原來在鎮裡幾條主要的街道上，新近添作了十四幅大型的室外壁畫。正是這些優雅的畫面，給小鎮灌注了新的生命力，和帶來了滾滾不斷的財源。

　　談到壁畫 (Murals)，顧名思義是指畫在牆壁上的畫，它是人類最古老的繪畫形式。遠在史前時代，人類就知道在洞穴的內外壁或巨大的岩石上，畫出他們的生活、情感、希望和夢想，人們樂此不疲相沿至今。如今在美國的大城市中，壁畫往往成為政治、宗教、種族等社會情緒展現的地方，畫面常常帶有激烈的訴求，發洩或煽動意味。而在郊區的小城鎮內，壁畫則多以美化及裝飾為主，用來表現出當地的歷史文化和人文景觀。壁畫的特性，在於能超越藝廊和博物館的種種限制，而直接面對大庭廣眾。我一向對這種大眾藝術有著濃厚的興趣，因此很快的就前往橘鄉Exeter做一次專門性的造訪。

　　Exeter 鎮位於 65 號公路上，從舊金山南下或從洛杉磯北上都是大約四到五個小時的車程。加州的驕陽沃土，非常適合各種蔬果的種植。沿途連綿不斷的大小城鎮，各自以其特產的農作物而聞名。Exeter 最早以種植柑橘類為主，並一直以出產世界上最香甜的品種而自豪。後來又種桃李和葡萄等，每年秋天葡萄成熟時節，都要舉行盛大的慶典，鎮民與遊客們共享豐收之樂。

曾被大火燒燬的鎮中心老店，保留一面牆，畫了鎮上第一幅壁畫，題名為「橘子的豐收」。

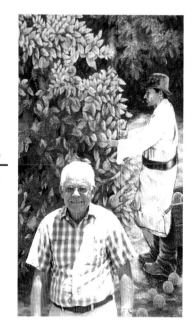

Mr. Seldon Kempton，他是鎮
裡壁畫籌組委員會的元老。他
身後的壁畫即為「橘子的豐收」
之一角。

小鎮中心有一個壁畫禮品專賣店，內有標明壁畫位置的地圖及有關的海報，明信片和 T 恤等紀念品，我很幸運的在店內遇見 Mr. Seldon Kempton，他是鎮裡壁畫籌組委員會的元老，老先生滿頭華髮，但動作敏捷矯健，笑容和藹可親。當我向他問及小鎮壁畫的淵源時，他邀請我到隔壁的 Wildflower Café 小坐，一面細啜著當地的新鮮檸檬汁，一面聽他慢慢道來。

Exeter 早先是一片長滿了野花的天然草原，附近有一些散居的印第安部落。1888 年時，南太平洋 (Southern Pacific) 鐵路為了要向南拓展延伸，必須經過這片草原，於是鐵路公司就買下了整塊土地，加以整頓開發，並以鐵路公司負責人的故鄉——英國的 Exeter，來命名這個新建的城鎮。

霜凍和祝融之災

Exeter 現有居民八千餘人，多半從事種植、包裝和運輸水果的行業，百年來一直安居樂業。沒料到十年前的霜凍和祝融之災，使得小鎮一蹶不振，許多公司商號相繼歇業，到處一片破敗淒涼。鎮上有人聽說在加拿大一個原本漸形式微的木材城，因發展壁畫觀光業，而復興了木材城的繁榮。鎮民們寄望於此，建議將火燒地點的灰燼瓦礫剷除，改建成可供民眾休閒的綠茵公園，而在對面燒痕斑斑的斷垣殘壁上，畫一幅具有地方代表性的大型壁畫以招徠遊客。1996 年，鎮上兩位女藝術家，Colleen 和 Morgan 花了九個月的時間，在這面牆上完成了第一幅壁畫，題名為「橘子的豐收」(Orange Harvest)，這個約有五十公尺長、兩層樓高的巨型畫面，典型的描繪出 1930 年代時，在家族橘園中，全家為豐收而忙碌的歡愉景象。

豐收後的橘子需要進一步的處理，於是 Colleen 又畫了一幅「為橘子分級與裝箱的女工們」(Packing Ladies)，生動的刻劃出 1950 年代時，鎮上婦女的工作情景和親如一家人的和樂氣氛。

壁畫帶來了好運

這兩幅懷舊意味頗濃的壁畫，果然給 Exeter 帶來了好運，前來欣賞的觀光客漸漸增多。鎮裡壁畫籌組委員會決定，要在鎮中心所有可以利用的磚牆面上，繼續畫

出小鎮特有的人情風物，要將 Exeter 發展成加州的壁畫之都。他們的決心呈現出傲人的成就，短短的四年間，已完成了十四幅精彩絕倫，內容題材均與當地有關的大型畫作。

談到這裡，Mr. Kempton 站起身來，邀我與他一同對這些壁畫做一次巡禮。他為我詳細解說每一張畫面中動人的故事與背景，比如有描繪早期印第安居民（Yokuts 族）的平和生活；有描繪群山（內華達山脈）環繞，蝴蝶翩翩、橘花遍野的迷人景色；有描繪秋季慶典 (Exeter Fall Festival) 的歡騰喧鬧；有描繪 7 月 4 日煙火的燦爛亮麗；有描繪引水灌溉果園的先進技術；也有描繪山坡下 Gill 大牧場那一望無際

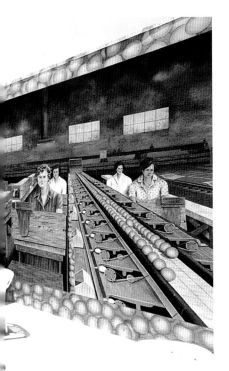

壁畫「為橘子分級與裝箱的女工們」。

的豪放壯觀。

小鎮面積並不大，這樣不停的畫下去，等牆面都畫滿了，若再有新意，卻沒有空間可畫時，該怎麼辦？Mr. Kempton 呵呵地笑開了，「我們可以把舊的塗掉，再畫上新的嘛！」可不是嗎？"Here now, gone tomorrow"，這也是壁畫能自由發揮，更改替換，不受限制的特色之一啊。

我們走入一條長巷中，巷子兩旁的磚牆上，一面畫著 Exeter 所產水果的包裝標籤 (Fruit Labels)，另一面畫著當地水果家族的合家歡 (The People Behind the Label)。Mr. Kempton 說這是正在進行的最新項目，他們計畫將小鎮居民引以為傲的百餘種水果標籤及經營世家，畫滿這兩面牆。

水果標籤的故事

水果標籤，可以說是加州特有的商業藝術與文化。它曾經有過一段輝煌的歷史，而現在已成為品味高雅的收藏品了。

十八世紀的後期，由墨西哥進入美國的西班牙移民與傳教士，開始在加州種植橘子及其他果類。因為當時交通不便，盛產的水果只能賣給附近的居民。到了十九世紀的後期，藉著南太平洋鐵路和聖塔費 (Santa Fe) 鐵路的開發，加州的水果可以裝入不怕擠壓的木箱內，運往全美各地，甚至其他的世界各大城市。銷售範圍的突然擴張，使得果農們認為必須要讓遠方的買家認識他們的產品和品牌，以便日後能繼續訂購。於是果農們在木箱上刻印出品牌的名稱，後來因為刻印成本過高，而改用紙印

的標籤。果農們委託包裝公司雇用一些較有名氣的商業畫家，設計出通俗美觀的圖案，再配上一個響亮且容易上口的品牌名稱，用當時新興的石印技術，印出色澤鮮豔，可愛又搶眼的水果標籤，將它貼在木箱的兩旁，以做為識別和廣告之用。二十世紀中期以後，隨著製紙工業的進步，價廉輕便又堅固耐用的紙箱很快就取代了成本較高又較沉重的木箱；而品牌名稱在製造紙箱的過程中，就直接印在紙板上了。木箱和水果標籤因被時代淘汰而逐漸消失了。

從 1880 年到 1950 年，水果標籤大約有七十年的歷史，它的黃金時期，即是石印技術最為風行的 1900 到 1930 年代。水果標籤的大小，大約在十吋見方左右。在這一小塊天地中，畫家們炫耀著加州溫暖的陽光、果園、牧場、飛鳥、繁花，也反映出西班牙、墨西哥和印第安文化對加州歷史發展的影響，其他如政治事件、社會消息，甚至於飛機、輪船、公路等的發明都可做為標籤畫的題材。多達一萬五千種不同設計的水果標籤，不僅代表了早期加州的商業藝術與文化，並在畫中記錄下當時的時代背景和風俗民情，難怪它一直是收藏圈內最受歡迎的項目之一。

當 Mr. Kempton 告訴我，在鎮上最高大的水塔旁，有一個小商店，出售 Exeter 從前的水果標籤。我立即欣然前往，興高采烈的捧了滿懷橘鄉最珍貴的紀念品回來。

橘鄉壁畫添祥和

近年來許多墨西哥的非法移民，在加州的橘園內工作，受到中間承包商狠心的壓榨及百般欺凌。但這些墨西哥人敢怒而不敢言，只有默默的忍受，就是為了把辛苦賺來的微薄工資，寄回貧苦的家鄉。

這讓我想起曾經讀過的中國早期移民史。在十九世紀中期，一些中國人離鄉背井來到加州，這個被他們稱做 Gold Mountain（金山）的陌生地方。當淘金夢碎，又從危險艱困的鐵路工程中死裡逃生之後，他們別無出路，只好在沿著鐵路邊，新建的農田果園裡落腳。在仰人鼻息的環境中，揮汗揮淚，也是為了把辛苦賺來的微薄工資，寄回貧苦的老家。

百年來，農業技術不斷的進步，使水果的品種越來越香甜，然而果園裡農工的血淚，卻依舊辛酸。想來這個世界上不公平的事情，可能永遠不會消除，但是如果我們能為周圍生活的環境中，多增加一些美好的畫面，就如同橘鄉 Exeter 在壁畫上所做的努力，給人世間多增一分寧靜祥和，也就相對減少一分暴戾貪婪，如果真能如此，那麼「明天會更好」的腳步，還會遠嗎？

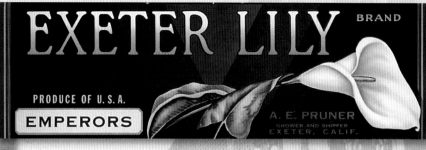

艾克希特壁畫委員
會計畫將小鎮居民
引以為傲的百餘種
水果標籤及經營世
家，畫滿這兩面牆。

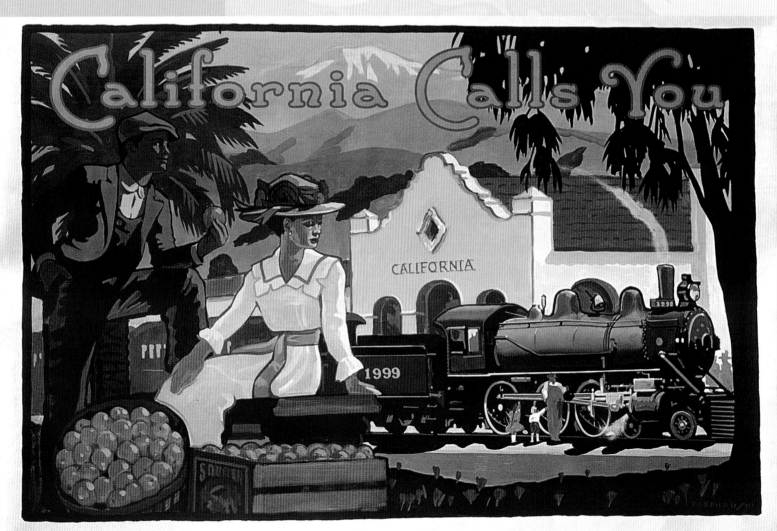

1999 年鐵路博覽會海報。

来自加州的呼喚
——由鐵路博覽會海報談起

在一本介紹加州風土文物的雜誌中，看到這樣一張海報。

明媚陽光的照耀下，一列標著「1999」字樣的火車，正停在一片紅瓦黃壁的小鎮上。好奇的孩子們，圍繞在火車頭邊，聚精會神的聽著列車長敘說畫面上有關火車的故事。

金色大地　加州呼喚您

他說，約在一百三十年前，從加州築起的鐵道，終於連接上了由東而來的火車軌道。從此，美國東西兩岸通行，有了便利的交通工具。人們的生活空間擴大了，生活品質提高了，快樂與財富也隨之而來了。年輕力壯的農家小伙子，把加州盛產的農產品裝入木箱，藉由火車運到美國各地，或者再轉運到世界其他角落，讓全美國、甚至全世界，都可以嚐到加州新鮮甜美的蔬果。

火車給人們帶來美好的生活。您看啊，那打扮光鮮的小伙子，和他心愛的女朋友——那穿飄帶長裙，戴綴花寬帽的女孩，不都正望著那列火車微笑著嗎？

海報上方寫著「加州呼喚您」（California Calls You）。是啊！加州的陽光、資源、黃金、財富都在向您呼喚。而這次，連加州鐵路博物館也在向您打招呼呢！原來，這是一張為配合在加州首府薩克拉曼多市（Sacramento，以下簡稱薩市）舉行的 1999 年鐵路博覽會（Rail 99 Fair），所設計的宣傳海報。

這樣一張帶有浪漫懷舊色彩，又充滿歡愉氣氛的畫面，讓我等不及博覽會的開始，就逕自前往薩市的鐵路博物館，去購買這張新發行的海報了。

加州首府　因鐵路而揚名

薩市位於舊金山東北，最早只是一個沿河小鎮。十九世紀中葉以前，美國東西兩岸的來往交通，只能靠水路的船行，或陸路的驛馬車隊。這樣不僅跋涉費時，且沿途要不斷應付天氣的變化、地形的險峻、印第安人的追趕，或傳染病的侵襲等重重危機。

1863 年時，薩市一些有遠見的地方商紳，集資建造一條以薩市為起點的鐵

加州薩克拉曼多市鐵路博物館外觀。

中太平洋鐵路的
起點——老薩克
拉曼多市。

畫中有話

路，命名為「中太平洋鐵路」(Central Pacific
Railroad)。這項號稱是十九世紀最艱鉅的
工程，於 1869 年築到猶他州 (Utah)，與
從東岸築來的鐵道相接合，完成了第一條
貫穿美國大陸，連接太平洋海岸與大西洋
海岸的鐵路系統。薩市因此而揚名，被正
式放入美國的地圖之中。

薩市的興起，與鐵路的發展可說是密
不可分的。因此在 1981 年，於薩市老區
（Old SAC）內成立了一座加州鐵路博物
館，藉以陳列極具歷史紀念性的各式火車、
車頭、車廂、鐵道片段及相關文件器具等
珍貴收藏。

我先去館內附設的禮品店，找到了想
買的海報，接著走進一個巨型的展覽廳裡。
一抬眼，就望見一幕怵目驚心的雕塑場景：
在一座高大陡峭的岩壁上，有三個紮著長
辮子的華裔工人，他們小心翼翼的沿壁裝
置炸藥，為炸山、開路、鋪鐵道做準備的
工作。

中華好漢　用血肉築鐵路

據導覽員解釋，1850 年代，美國西部
掀起的淘金熱潮，曾吸引了各地的英雄好
漢，紛紛前來加州尋金。其中包括許多華
人，但後來華人因付不起昂貴的淘金稅而
被迫退出淘金行業。

當「中太平洋鐵路」動工時，因工作危險，工資又低廉，一時找不到足夠的美國工人。而當時因淘金未成而失業的華人，為了生計，只好轉向參加建築鐵路的行列。起初，華裔工人並不被接受，因為美國老闆認為華工既矮且瘦，又缺乏石匠的經驗，怎麼可能擔負起開山鑿壁這樣艱鉅的勞力工作？後來因為人手實在不足，美國老闆抱著姑且一試之心，開始雇用華工。他們心想：「中國人既能建築萬里長城，大概也可以造鐵路吧！」

事實證明，靈活敏捷、刻苦耐勞、又誠信可靠的華工，很快就成為一支最有效率的築工隊伍。老闆在驚喜之餘，甚至越洋到中國招聘更多的華人來加州工作，以致華工總人數高達一萬餘人，佔所有鐵路工人的百分之八十以上。正是這支華工隊伍，不畏驕陽風雪，不怕艱難困苦，以最快的速度，在短短五、六年的時間內，將東西兩岸的鐵道銜接起來。然而，他們所付出的代價，卻令人心酸。僅是爆破工作一項，就有一千餘華工，在建築工程中被活活炸死。

撫今追昔　感念華工貢獻

看完這一幕，心情沉重起來。手中海報美麗祥和的畫面，忽然變為一層淺薄的表象。火車帶來的一切美好、進步與財富，原來都是在以華人血肉所奠定的鐵路基礎上，發展起來的。

博覽會每十年才舉辦一次，而每次都會出版一張精心設計的海報，來配合宣傳。我衷心希望下一次博覽會的海報中，能看見向華裔工人致敬的圖樣，讓華人對加州鐵路曾經付出過的巨大貢獻，得到應有的尊敬和感念。

陳列在鐵路博物館大廳中的中國築路工人塑像。

La Patria Portátil: 100 Years of Mexican Chromo Art Calendars

THE LATINO MUSEUM OF HISTORY ART AND CULTURE
July 2, 1999 – August 31, 1999

THE MEXICAN MUSEUM
October 15, 1999 – January 2, 2000

Organized by: Museo Soumaya, Mexico City, D.F. and the Mexican Fine Arts Center Museum, Chicago, IL; Special Thanks to Galas de México, S.A.
Sponsors: TELMEX, Bank of America, The Rockefeller Foundation, and The State of California Department of Education for The Latino Heritage Resource Center
Image: *Untitled*, Rodolfo de la Torre, oil on canvas

Bank of America

畫家 Rodolfo de La Torre 的作品。圖中女孩身上的綠、白、紅三種顏色,和身後的仙人掌、老鷹、蛇的標誌,象徵著墨西哥的國旗。

仙人掌的傳說

人人都說美國是個民族大熔爐，在美國居住並以此為家的中國人，為了紮穩根基，個個都非常勤奮的學習和吸收美國社會的主流文化，而往往對熔爐中其他少數族群的認識不夠深刻，並缺乏應有的關心。

就以我自己為例，數年前從風格保守的麻省，搬到活潑開放的加州。在日常生活之中，常常見到笑容像陽光般燦爛的褐膚人，而附近的城市與街道，又多以墨西哥印第安文來命名。翻開地圖一看，美墨兩國之間有一條長達兩千哩的邊界線，難怪墨西哥人為了就業的機會漸往北移，深入美國西南邊陲的州境之內。在加州的少數民族之中，西班牙語系的墨西哥人是為數最多的族群，而他們古老的印第安傳統也源遠流長的影響著加州的文化。

雖然如此，我對墨西哥這個鄰近的國家始終沒有太多的認識，只知道他們擁有傲人的古文明，還有我所崇拜的現代壁畫家里維拉 (Diego Rivera)，和與他齊名的妻子——超現實派畫家卡蘿 (Frida Kahlo)。

掛曆是可以攜帶的祖國

墨西哥朋友對我說，他們的掛曆是「可以攜帶的祖國」(La Patria Portatil)，意指家鄉的掛曆，可以捲起隨身攜帶，無論身棲何處，只要把它高高掛起，那畫面上熟悉的人物和景象，就會讓人覺得祖國就在眼前。

2000 年初，我去了墨西哥巴哈島 (Baja) 最南端的 Los Cabos，那裡是捕馬林魚、打高爾夫球和曬日光浴的觀光勝地。然而我的腳步並沒有走向海灘，卻直接跳上顛簸的公共汽車，坐往一個觀光客不會到的老漁村，為了要去尋找朋友口中的「祖國」。村子中心有一個教堂，前方一塊小廣場，周圍聚集了一些典型的小商店和純樸的民家。我興致勃勃的沿街伸首探望，逢人便問：「Calendario?」（掛曆）。時值年初，雜貨店、菜市場，甚至教堂中都備有大批新掛曆任人索取，而友善的民家也將用過的舊掛曆慷慨相贈。幾天下來頗有斬獲，背著一個大圓捲滿載而歸。

回到家中，將所有的掛曆分列兩行，從廳頭排到廳尾，並將它們一一拍成照片揣入懷中。作家三毛，曾經這樣形容過墨西哥人：「像上帝捏出來的粗泥娃娃，沒有用刀子再細雕，也沒有上釉，做好了，只等太陽曬曬乾便放在世上來了。」那一陣子，只要看到長相像粗泥娃娃的，就上前

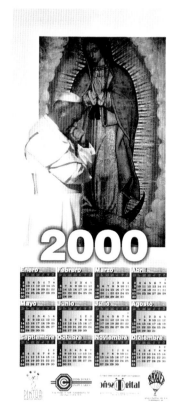

2000 年墨西哥掛曆。

1998 年掛曆海報（局部）。
老鷹之後圖形為墨西哥地
圖。

永遠的火山戀人
(Ixtlaccihuatl and Popocatepetl)

　　幾年前，為了一睹女畫家卡蘿的故居與紀念館，曾去墨西哥市一遊，當時印象最深的是墨西哥人爽朗樂天的個性，對任何難解的事，他們都一聳肩，一咧嘴，一攤手，「別擔心，事情總要過去的」(Ni Modo, Esto Pasara)。

　　然而位於墨西哥市東南邊的兩座大火山，可沒那麼好說話！女火山 "Ixtla" 和男火山 "Popo"，曾經是一對戀人，化身成火山後，也要高高在上，讓所有的人一抬眼就可以望見，當然也就不會忘卻他倆那段哀怨動人的戀情了。

　　傳說，Ixtla 是阿茲特克國王唯一的女兒，國王年老力衰後，經常遭到鄰近部落的侵擾。於是，國王召集國內所有年輕力壯的戰士們，宣佈若誰能征服兇惡的敵人，就可以娶公主為妻，並成為王位的繼承人。Popo 是其中最勇敢的戰士，並與 Ixtla 相戀多年。這時他倆不得不揮淚暫別，Popo 誓言勝利歸來後，將與 Ixtla 共結連理。但是殘忍血腥的戰爭讓 Popo 無法很快回來，因此他的情敵開始散佈謠言，說 Popo 已經戰亡。惡耗傳來，公主傷心欲絕，不吃不喝的凋萎去世。Popo 戰勝歸來後，看到心愛的公主受騙而死，憤恨之餘也不想再活了，於是親手建造起兩座高塔，將 Ixtla 的身體平放在一個塔頂，他則坐在另一個塔頂上，舉著一把火炬，陪伴永遠睡著了的 Ixtla。片片雪花終於覆蓋了 Ixtla 美麗的身軀，卻蓋不住 Popo 心中的火氣，因為直到現在，Popo 火山還不時的吐氣冒煙，像是在告訴世人，這段戀情將永遠不會成為過去。

阿茲特克王國的悲慘結局

今日的墨西哥人可分成三大類：印第安土著 (Native American)；印第安和歐洲人的混血 (Mestizo) 以及歐洲人後裔 (Criollo)。墨西哥原本只是印第安人的土地，為什麼在十六世紀後，開始有歐洲（多半是西班牙）的血統出現？

傳說，阿茲特克的眾神中，曾有一位溫和善良的神，名叫 Quetzalcoatl，他化身成為人的形象，瘦高並蓄有鬍鬚，生活在普通百姓中，教人如何製陶、織布和磨玉

米粉。他因為反對用活人犧牲來祭神的陋俗，而被別的神驅趕到海邊，當他被逼乘木筏逃走時，曾回過頭來對著岸上大喊，「你們等著，我將在 1519 年時乘船歸來」。

到了 1519 年時，海上果然出現一艘大船，船上有幾百名身穿甲冑，頭戴鋼盔，手持長劍，騎在馬上威風凜凜的西班牙人，為首的是一個蓄有鬍鬚的瘦高個兒，名叫 Hernan Cortes。印第安人從未見過馬匹和鋼鐵製造的盔甲刀劍，嚇得驚慌失措。神聖威武的國王 Montezuma 這時也不安起來，心想這個有鬍子的高個兒，是不是傳說中 Quetzalcoatl 神的化身？現在回來要奪取王位？

國王紆尊降貴的討好這些西班牙人，並給他們許多金銀財寶，希望他們快快離去。但貪婪的西班牙人，為了搶奪更多的財寶，不但綁架國王，還任意殺戮印第安百姓。不敢反抗的國王 Montezuma 失去了人民對他的尊敬，最後被部下擲石打死。

Cortes 見國王已死，頓失靠山，於是與部下們迅速的將城內的金子擄掠一空，摸黑乘馬渡河而逃，不料他們背負的財寶太沉重，以致橋斷馬沉，許多西班牙人就這樣抱著滿懷的金條沉溺於大海之中，西班牙人稱這次事件為「悲哀的一夜」(Sad Night)。

一年之後（1520 年），Cortes 重整旗鼓，並聯合其他的印第安部落，組織成一個勢力很大的軍隊，再度進攻阿茲特克的首都 Tenochtitlan。這時阿茲特克的王位已傳給年輕英勇的 Cuauhtemoc，他帶領勇敢

的戰士們奮勇抗敵，但卻抵不過西班牙人的長槍大砲和馬匹無情的踐踏。更糟糕的是西班牙人從歐洲帶過來的天花傳染病，已開始在城裡蔓延，阿茲特克人對這種疾病沒有抵抗力，一個個都病倒了，整座城中天地變色鬼哭神號，人們不是被殺死，就是病死、餓死。Cuauhtemoc 在苦戰八十天後，城陷國亡，束手被俘。

Cortes的部下用火燒Cuauhtemoc 的腳心，逼他說出藏金的地點，但 Cuauhtemoc 拼死都不肯透露，最後被吊身亡。種種有關於他的英勇事蹟不斷流傳下來，他是墨西哥人們心目中永遠的英雄。巧合的是，這位末代國王的名字，在印第安文中，竟是「隕落的老鷹」之意。難道阿茲特克王國悲慘的結局，是被神詛咒，早已註定的了嗎？

Cortes 佔領了 Tenochtitlan，將它重整並改名為墨西哥市 (Mexico City)，做為西班牙王國向外拓展的新世界中心，墨西哥從此淪為西班牙的殖民地（1520～1810 年）。因此，墨西哥境內，有西班牙血統的人也就越來越多了。

英勇威武的阿茲特克戰士。

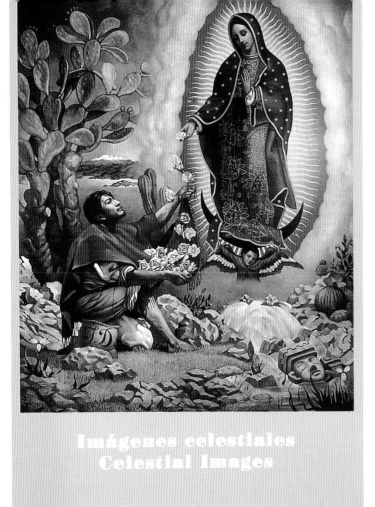

Imágenes celestiales
Celestial Images

褐膚聖母顯靈記
(The Virgin of Guadalupe)

墨西哥的眾神中，最出名又最受愛戴的，該算是有著褐色皮膚的聖母瓜達魯佩 (The Virgin of Guadalupe) 了。她的形象無所不在，教堂裡，家庭中，商店的最高架上，車子的反光鏡下，甚至在墨西哥航空公司飛機的駕駛艙內。每年的 12 月 12 日是聖母日，從 12 月初開始，通往墨西哥市瓜達魯佩聖母院的公路就開始繁忙堵塞起來，延綿數哩的車潮人潮不斷，都是要去許願或還願的朝聖者。在距離聖母院約有一哩的地方，許多朝聖的人們開始跪行，用膝蓋上血肉模糊的椎心痛楚，來證明他們的信心與虔誠。

傳說，西班牙統治墨西哥後，為了逼迫信奉阿茲特克神教的印第安人改奉天主教，曾經無情的摧毀了許多古老的神廟，包括位在 Tepeyac 山坡上，最受印第安人敬愛的大地之母神廟。Juan Diego 是一個貧窮的印第安人，剛剛改信天主教。1531 年 12 月 9 日，Juan 在趕往教堂望彌撒的路上，經過 Tepeyac 山坡時，忽然聽見如天籟般柔美的聲音在呼喚他的名字。他轉身望見一位全身散發著金色光芒的褐膚聖母，慈愛的對他說，「我的孩子，快去告訴主教，給我在這個地點蓋一所教堂，我就可以在這裡保佑所有在墨西哥土地上生活的人們。」Juan 想起 Tepeyac 山坡原是大地之母神廟所在地，這位褐膚聖母一定是大地之母的化身了！因此急急忙忙跑到教堂求見主教。主教沒空接見這樣卑微的小人物，打發他走了。

Juan 難過的走回山坡，聖母已在等他，Juan 哀求聖母找一個比較體面的人去見主教，但聖母表示她要照顧的就是像 Juan 一般的普通人，因此鼓勵 Juan 再試一次。第二天 Juan 雖然順利的見到了主教，但主教並不相信他的敘述，要 Juan 帶一些聖母顯靈的證據回來。

12 月 12 日那天，苦惱的 Juan 走到山坡上，驚喜的看見那片原來寸草不生的山地，居然開滿了盛放的玫瑰花，聖母再度現身，告訴 Juan 可採下玫瑰花放在斗篷內當做證物。當 Juan 在主教面前把斗篷打開時，玫瑰花散落在地，而斗篷上清楚的顯現出褐膚聖母形象，主教知道那是聖母顯靈的神蹟，急忙跪下為自己曾經懷疑而求恕，並立刻在 Tepeyac 山坡上建造起一座聖母院。Juan 的那件印有聖母瓜達魯佩形象的斗篷，則被鑲在金色的鏡框中，高高掛在聖母院大堂內。不斷前來膜拜的信徒，無論是窮是富，是老是幼，是褐是白，一律接受聖母平等慈愛的祝福。

中國公主的舞衣 (China Poblana)

臺上正在表演熱情奔放的墨西哥民族舞蹈。雄壯魁梧的牛仔戴著寬邊帽，手抱吉他高唱情歌，身邊風情萬種的女郎穿著短袖花衫，披肩鬆掛，滿是花邊的大紅蓬裙轉啊轉的，使得眼花撩亂的您，不禁要問，「這麼漂亮的舞衣，叫什麼來著？」如果我回答，「叫做中國公主的舞衣」(China Poblana)，您一定要睜大眼睛的說，「怎麼會和中國扯上了關係？」

傳說，在西班牙統治期間，墨西哥四周的海面上充滿了海盜。1684 年，一艘英國賊船從馬尼拉開往亞加普科 (Acapulco)，途中劫持了一條中國船，船上有一位漂亮的蒙古公主 Mina。海盜們搶走 Mina 所有的珠寶財物後，再將她賣給一個住在 Puebla（墨西哥地名）的印第安商人 Sosa。Sosa 是個好人，他釋放了 Mina，為了安慰這可憐的公主，Sosa 給她買了許多珠寶和衣物，讓她受教育，並受洗成為天主教徒，改名為 Catarina。Catarina 成為教徒後，看破紅塵，住在修道院中，將自己的珠寶賣了，買衣服給貧窮的孩子。她再也不穿華麗的衣裳，只穿簡單樸素的紅色絨布長裙，外加一襲披肩，但她的美貌善良讓每個人都喜歡她。女孩爭先模仿她的穿著，再加上許多花邊點綴，幻想自己是來自遠方的公主，久而久之，這樣的裝扮就成為普遍的傳統舞衣了。人們為了紀念那位在 Puebla 終老一生的中國公主，就稱這種舞衣為 "China Poblana"。

1958 年墨西哥樂透海報。

墨西哥人發財靠上帝

記得小時候，老師曾經說過，我們要將一天二十四小時分成三段；八小時工作，八小時睡覺，八小時遊戲，才能擁有健康快樂的人生。然而，從小至今，為求學、為工作、為家庭，雖然心中不時默記時間三分法的黃金定律，但事實上，往往是工作超過八小時，睡眠不足八小時，而遊戲，則成為需要特別安排的奢侈願望。這樣天天汲汲營營，不停的和時間計較著，弄得永遠是形色慌張，笑容勉強。

生活中接觸到的墨西哥人，卻總有一張像陽光一樣燦爛的笑臉，和隨時隨地都能停下來，準備和你談到地老天荒的閒情。不過，當太陽曬到頭頂時，他們也會一聲 "Adiós"，那是管它三七二十一，三八二十四，天塌下來也要堅持的 Siestas（午睡時間）！為的是要養精蓄銳，才好應付長至深夜的 Fiestas（歡樂時光）！

難道老師沒有教過他們時間三分法嗎？那麼一天之中，有多少時候是工作時間呢？墨西哥人掐指算算，似乎五根指頭都用不完，於是搔搔頭，眨眨眼，再露出那個燦爛的笑容，赧然說道：「工作？？ 啊—— Whenever！」

這樣只顧睡覺和遊戲，而不努力工作，錢從哪裡來？「錢？？ 夠用就好！ 要不，就去向幸運之神祈求，買 Lotería 吧！」

1932 年著名墨西哥畫家 A. Gomez R. 所畫的樂透海報。

當地導遊鼓吹遊客入境問俗，買張樂透。

1932 年墨西哥樂透
海報。

「樂透了」
不僅是幸運遊戲　更是人生的哲學

在墨西哥，「樂透了」(Lotería) 是一種人人熱愛的「運氣」遊戲。墨西哥人生性樂觀，常常喜歡依靠「運氣」。在他們的心目中，「樂透了」不僅是幸運的象徵，更是人生的哲學，生活的藝術，是生命中不可或缺的希望和娛樂。甚至，在旅遊導覽書中，還有專文介紹、鼓勵遊客們要入境問俗，少說也得買上一張彩券試試運氣。

如果幸運之神看上了你，彩券立刻換成鈔票，那麼，少則可以延長假期，多則可以就地投資，買它一段「共度別墅」(Time

Sharing) 的時光，以後年年都來這裡度假，仰臥在沙灘上，看晨曦，看晚霞……

慢著！在繼續編織美夢之前，也許應該先搞清楚什麼是「樂透了」? 該怎麼個玩兒法? 以便下次去墨西哥時，可以讓美夢成真，也可以從「樂透了」的角度，進一步瞭解墨西哥的民情與文化。

「樂透了」的種類很多，其中最普遍，又最具傳統性的有兩種，一種是民間流行的紙板遊戲 (Cardboard Lotería)，另一種則是由政府發行的國家彩券 (National Lotería)。

全民運動
三、五人一聚　鬧哄哄樂上半天

紙板的「樂透了」，早已深植民間。公園裡的走道，小廣場內的石桌，或家中的餐桌上，只要有三、五人一聚，就可以鬧哄哄的樂上半天。從三到二十不等的人數，每人發一張紙板，板上橫豎印有十六個小方格，每格內畫著不同的人、事或物的圖像。領頭的人手持一副有五十四種不同圖像的紙牌，當他依牌唱出某一種圖像時，若剛好出現在你的紙板上，你就得趕緊放一枚錢幣在那個小方格內，所放的錢幣最先形成一條直線，對角線，或四方形的人，尖聲大叫「樂透了!」

他──就是幸運的贏家。領頭的人要會帶動氣氛，當他描述圖像名稱時，得有押有韻，唱做俱佳，賣力搞笑，讓人樂呵呵的瞧著，再動腦筋猜猜。

「樂透了」紙板遊戲
的卡片及印有十六
個小方格的紙板。

墨西哥國家彩券大樓內的搖獎機。

請看，他比劃著——

「窮人的大衣」——太陽
「情人的燈籠」——月亮
「水手的領導」——星星
「晴雨皆可用」——雨傘
「甜蜜的聖母」——魔鬼
「男人的地獄」——女人
「勇者的手臂」——大刀
「人類的好友」——小狗
「最硬的部分」——心腸

……

這樣單純的遊戲，為什麼吸引著一代又一代的墨西哥人樂此不疲？它的普遍性和受歡迎的程度，好像中國的「麻將」，卻沒有麻將的艱深和人數的限制。它的玩法，近似美國的 "Bingo"，但不像 Bingo 直接叫號那樣單調。人們只要圍在一起，就像一個和樂的大家庭，唱唱跳跳，熱熱鬧鬧。這個非常鄉土的簡單遊戲，雖然不能讓人荷包鼓脹，卻絕對能使人的心靈溫暖豐富。

國家彩券
大大小小的獎金　密密麻麻的號碼

真正能讓人大走財運的，該是另一種「樂透了」——國家彩券。它的歷史可遠溯至十八世紀，幾百年來，一直是發行量最大，最受民眾歡迎，又最安全可靠的幸運遊戲。它的規則也十分簡單，每張彩券的號碼是五個任意組合的數字，每二十張號碼相同的彩券稱為一聯。你可以一聯一聯的買，也可以一張一張的買。當某一聯的號碼中獎時，就按照你所擁有那聯內的張數，按比例分配獎金。一星期抽獎三次，每星期二、五、日的晚上八時整，在首都墨西哥市的國家彩券大樓內，舉行非常正式的搖獎儀式。搖出大大小小的獎金，從幾百披索 (Pesos) 到千萬披索不等，密密麻麻的中獎號碼公佈在第二天的早報上，或張貼在處處可見的彩券販賣站內，以供焦急的人們對獎。

墨西哥人篤信天主教，但因為承襲了印第安人的傳統，同時也信奉許多其他能保佑人們的神祇。雖然一般人的生活較為貧窮，但他們樂天無憂，總是相信有一位幸運之神在照顧著他們。買「樂透了」彩券，就是直接向幸運之神祈求財富的捷徑。每一張彩券都是一個新希望，而他們就快快樂樂的活在一個接著一個的希望之中。

除了稅收之外，國家彩券就是墨西哥政府最大的收入來源。其中百分之六十當做彩券獎金，還諸於民，另外百分之四十則用在國家建設和各種公益事業上。這種愛國又建國的基本原則，一直吸引著許多有名的畫家願意為彩券畫宣傳海報，其中

墨西哥國家彩券大樓進口處的「幸運之神」雕像。

包括大名鼎鼎的里維拉 (Diego Rivera) 和塔馬尤 (Rufino Tamayo)。因此國家彩券的宣傳海報，都是水準高超，設計精美，值得珍藏的藝術作品。

不久前，我曾去墨西哥靠太平洋岸邊的旅遊勝地亞加普科度假。在住入旅館之後，就前往服務臺詢問，不知附近哪裡可以買到國家彩券？服務小姐說，過街的 Wal-Mart 店中就有販賣站。她還熱心的介紹四周的環境，並特別指出，千萬不要給旅館前那乞丐老婦任何施捨，因為，每晚老婦的兒子總是抽著雪茄，開著 Benz 來接她回去的。

走出旅館，果然看見那坐在地上，衣衫襤褸的老婦，她伸出瘦弱顫抖的手臂，手心向上，喃喃的乞討著。我想起服務小姐的告誡，硬著心腸別過臉去。

從 Wal-Mart 的彩券販賣處得知，在市區內的總經銷站，可能可以要到宣傳海報。我立刻跳上沿岸行駛的公共汽車，直往市中心。總經銷站的負責人 Ricardo，是一位神采奕奕，英文流利的年輕人，他津津講

述著國家彩券的歷史，和買彩券人的軼事奇聞，並慷慨贈與最新的宣傳海報。據他說，彩券經銷是全國性的連鎖企業 (Franchise)，在亞加普科就有七十個販賣站，都由他

但願幸運之神眷顧的對獎民眾。

負責分銷管理。這個抽取佣金，穩賺不賠，且油水豐厚的連鎖經營權，要如何才能取得？Ricardo 笑著說：「你總得認識政府最高階層的官員才成吧！」

好夢何時圓
但願幸運之神眷顧……

我望著他筆挺的西裝，水亮的短髮和燦爛的笑容，不禁說道：「你真是一個幸運的小伙子！」然後掏出一千披索（相當於一百美金），挑了一聯印有「00101」的彩券，希望這個零與一組合的號碼，也會受到幸運之神的眷顧。

回旅館的路上，遠遠就望見那隻伸出的手臂，我走近停下，把手中的一聯彩券，對摺兩半，分給她十張，我留十張。老婦吃驚的睜眼張嘴，我輕聲對她說「祝妳好運」，其實也是祝自己好運，因為我們的彩券，擁有相同的號碼。

但願今夜好夢，夢到明天開獎時，我們中了大獎！那麼，可憐的老婦啊，妳就可以安享晚年，不必再被兒子逼著出來「工作」。而我呢！馬上去延長我的假期，每天痛痛快快的睡上十二小時，其餘的時間呢？手拿一杯 Margarita，仰臥在沙灘上，聽潮起，聽潮落……

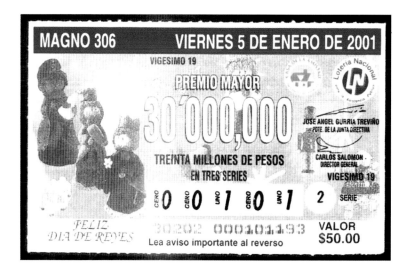

作者的幸運樂透彩券。

以彩券局內的「幸運之神」及搖獎機為主題的國家彩券局海報月曆
（局部）。

Antonio Ruiz，
賣彩券的墨西哥女郎（La billetera），
1932 年，57 × 47cm，
墨西哥國家藝廊藏。

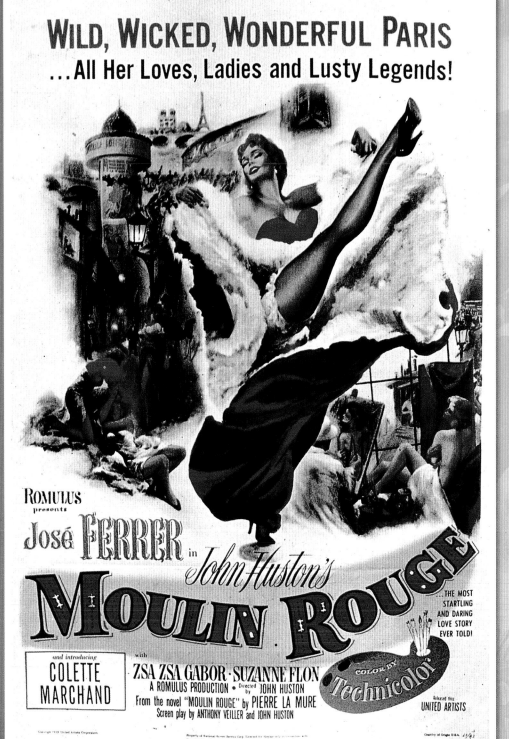

1952 年，由莎莎嘉寶演出的「紅磨坊」電影海報。

你的心在何方？
——紅磨坊的故事

It is always like this,
I worry and wonder,
you close to me here,
but where is your heart?
It is a sad thing to realize,
that your heart never melts,
when we kiss,
do you close your eyes,
pretending I am someone else?
You must break the spell,
this cloud that I am under.
So please won't you tell,
Darling, where is your heart?

　　嶄新的二十一世紀，就像穿上了滑輪鞋一樣，充滿了活力，向前飛奔著。一向熱熱鬧鬧的影壇上，更是百花齊放、爭奇鬥豔。然而在這新世紀的第一年裡，最受矚目又最被期待的電影，卻是一部帶有懷舊色彩的作品，描寫十九世紀末期，在著名的巴黎夜總會「紅磨坊」(Moulin Rouge) 中，發生的一段愛情故事。

　　「紅磨坊」的女主角，是風華絕代的當紅女星 —— 妮可・基嫚 (Nicole Kidman)。在戲中，她像一顆閃亮的星星，照亮了整個舞臺。澳籍導演巴茲・魯曼 (Baz Luhrmann) 對她精湛的演技讚不絕口，說妮可有「能歌、能舞，也能演出淒楚死去」的本領。但是，就在同時，妮可自己的生活中，卻是慘淡無光的，她和湯姆克魯斯 (Tom Cruise) 十年的幸福婚姻不幸觸了礁。阿湯哥竟不告而別，並提出了離婚的要求。驚慌失措的妮可，還沒搞清楚是怎麼回事呢，旋即又遭受到流產的噩運。在人生的舞臺上，妮可正在扮演的，竟是一個「又驚、又怕，又要面對殘酷事實」的婦人。

　　「紅磨坊」這部歌舞巨片，為妮可帶來了名利、讚譽，以及人們的同情和關懷。但是當光環消失，曲終人散時，孤寂的妮可是否會感嘆人生如戲的空虛？是否會頻頻低問：「阿湯哥，請告訴我，你的心究竟在何方？」

半個世紀前，好萊塢也曾經拍攝過一部同名的劇情片，由莎莎·嘉寶 (Zsa Zsa Gabor) 演出，描述畫家羅特列克 (Toulouse-Lautrec) 和紅磨坊的故事。「你的心在何方」(*Where is your heart*)，正是該片的主題曲。

羅特列克在繪畫的領域裡，是一位曠世奇才。他的作品，里程碑式的啟發了二十世紀初的立體和抽象派。在他畫作中出現的人、事、物和地方，都鮮活蹦跳，為人們留下了不朽的印象。他不僅才華洋溢，又有高貴顯赫的家世，卻不幸身材畸形。他只好把滿腔的熱情和活力，灌注在揮灑的畫筆中；把無邊的寂寞和痛苦，深深的埋入紅磨坊的喧鬧聲中；又把對異性的激情和愛戀，隱藏在一首又一首——「你的心在何方」，那幽怨婉轉的歌聲之中。

儘管時間是穿著滑輪鞋，不停的往前奔跑，然而歷史卻是不斷重複的轉著圈子，人們所尋找追求的，永遠是那顆捉摸不定的心。我們不妨拉開帷幕，來演一齣動人的歷史劇，重溫一下紅磨坊的傳奇故事，以及畫家和畫家朋友們的心路歷程！

傳奇的開始　紅磨坊夜總會

說起巴黎的名勝古蹟，人們總是興高采烈的提到羅浮宮、聖母院、凱旋門、香榭里舍大道、艾菲爾鐵塔……，然後還會眨眨眼，一臉笑意的說：「啊，當然還有紅磨坊夜總會啦！」

「紅磨坊」的確是許多傳奇的開始，包括它本身成立的故事。1889 年世界博覽

會在巴黎舉行，法國政府以艾菲爾鐵塔的啟用儀式，來迎接這個盛會。世界各地的人們蜂湧而至，巴黎一下子成為熱鬧擁擠的大都市。奧勒 (Oller) 和吉德勒 (Zidler) 是兩位非常有眼光的生意人，他們抓住這個大好的機會，就在巴黎近郊，一個充滿了波希米亞浪漫氣氛的蒙馬特山坡地區，開設了一家夜總會，用屋頂上旋轉的紅色大風車為標誌，取名為「紅磨坊」。

他們以寬大的室內歌舞廳，和令人心曠神怡的室外大花園為號召，上自王公貴

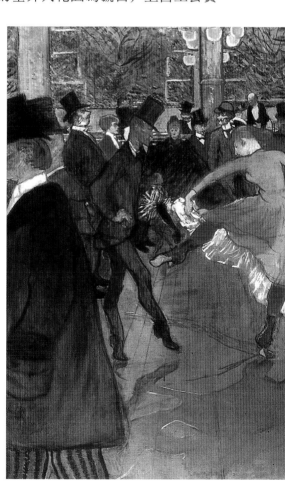

人，下至平民百姓，都在這裡放鬆精神，盡情享樂。人們可以在歌舞廳內欣賞舉世聞名的法國康康舞，也可以漫步花園中，喝杯酒聊聊天。

　　花園裡甚至有一個用灰泥糊成的巨象，只有男士們才被准許進入大象體內，從腿部的樓梯盤旋而上，爬入象的肚子裡。那裡居然有一個舞臺，由熱情奔放的舞孃們表演著神祕誘人的肚皮舞！

　　兩位老闆就是這麼會做生意！他們雇用了許多極有才華的藝人，為夜總會帶來精彩的演出，還把巴黎流行的方塊舞帶入歌舞廳內，幾經改良後竟成為法國的一項傳統文化——康康舞，而他們要求畫家羅特列克為紅磨坊製作的宣傳海報，也成為世界畫壇上的經典！

紅磨坊剛開張時，花園裡灰泥巨象的肚子內，另藏玄機。

讓男人天旋地轉的　康康舞

　　當康康舞孃掀起了她那沙沙作響的大蓬裙，快速的旋轉時，您看見了什麼？一層一層又一層的雪白蕾絲襯裙！

　　當康康舞孃再拉起了她的疊疊襯裙，裹著黑色絲襪的大腿向上踢時，您又看見了什麼？燈籠內褲！吊襪帶！

　　隨著舞孃們裙子的開開合合，腿部上下左右的擺動，男人們的頭也跟著不停的晃啊晃，兩眼更是不住的變換角度。於是，高高的禮帽歪斜了，架在鼻樑上的眼鏡也叭噠一聲跌破在地上。哎呀！這惹人的法國康康舞，真叫人覺得天旋又地轉啊！

　　康康舞 (French Can-Can)，源起於法國民間的方塊舞 (Quadrille)。它雖然不是紅磨坊夜總會的創作，卻因為是那裡最受歡迎的節目，而被「發揚光大」，畫家羅特列克曾多次將康康舞孃繪入他著名的紅磨坊系列海報中，而使得康康舞不但流傳至今，並已成為法國的國粹之一了。

　　十九世紀時，工業社會興起，巴黎附近許多工廠的女工，下了班後就去夜總會跳康康舞，她們又跳又叫，不但能把一天的疲勞盡數抖散，又能賺取為數可觀的外快。但是，要成為康康舞孃並不容易，得有適中的身材、充沛的體力、柔軟的身軀，

羅特列克，紅磨坊內歡樂的舞蹈，1890 年，油彩、畫布，115.5 × 150 cm，美國賓州費城美術館藏。羅特列克筆下康康舞后拉古樂的舞姿。

紅磨坊最有名的康康舞孃拉古樂的盧山真面目。

名噪一時的拉古樂在自行開業失敗後，變得癡肥愚鈍。

和穩定的平衡感。

當節奏快速的進行曲或 Polka 舞曲響起時，一群舞孃們提起蓬裙，高聲尖叫的衝了出來，在樂聲中旋轉、拉腿、踢腿、晃腿、劈腿⋯⋯，裙子裡面的「風景」，隨著腿部的動作若隱若現，極盡挑逗之能事，大概也只有熱情浪漫的法國人才能發明出這樣的舞蹈。不過那時民風還算保守，在表演康康舞的場所，常有警察在那裡監視和維持秩序，只不過警察是否在認真執行任務，或是也把眼鏡跌破，那就不得而知了。

1960 年代，「傻大姐」莎莉‧麥克琳 (Shirley MacLaine) 和「瘦皮猴」法蘭克‧辛那屈 (Frank Sinatra)，曾合演過一部名為「康康」(Can-Can) 的電影。當該片在好萊塢拍攝時，正在美國訪問的蘇聯總理赫魯雪夫應邀到現場參觀。當他看完康康舞的表演後，曾經大為不悅的說道：「這種舞真不道德！」他的評語立刻就上了全世界報紙的頭條新聞。

如今時代不同了，「紅磨坊」中康康舞孃的裝扮，為新世紀的時尚界帶來一陣旋風。大百貨公司甚至設有紅磨坊專櫃，包括珠寶、首飾、頸飾、大蓬裙、晚禮服、魚網襪，還有像救火車顏色一樣鮮紅的唇膏，都讓時髦女性趨之若鶩，而讓男人們又有機會一飽眼福，天旋地轉一番了。

有顆小紅心的舞后　拉古樂

紅磨坊中最有名的康康舞孃，該算是露易絲‧韋伯 (Louise Weber)。人們給她取了一個外號「拉古樂」(La Goulue)，是「貪吃鬼」的意思。因為她又愛吃又愛喝，常常把客人桌上的酒食一掃而光。

拉古樂從小由做洗衣婦的母親帶大，沒有讀過什麼書，雖然有秀麗的外型，但是言語粗俗，行為乖張。16 歲時，就在不同的歌舞廳內大跳康康舞。名畫家雷諾瓦 (Renoir) 看上了她活潑的舞姿，曾經請她充當模特兒，而拉古樂也一度偷偷愛上這位大畫家。

後來紅磨坊老闆發現了她的才華，用豐厚的酬金，請她在紅磨坊跳康康舞。她踢腿時又直又有勁兒，常把舞伴或男客的大禮帽給踢到半空中。她在劈腿落地時的那聲尖叫，讓人心驚肉跳，而動作爽快俐落，又令人看得兩眼發直。她喜歡背對觀眾，撅起搖擺的臀部，露出內褲上繡的一顆小紅心，這個撩人的姿勢，總要引起男客們的大呼小叫。

當紅磨坊的老闆，請畫家羅特列克畫一張宣傳海報時，羅特列克立即拿起畫筆，畫出拉古樂在舞池中大跳康康舞的形象，做為紅磨坊內歡樂的象徵。這張頗為引起爭議的海報，被張貼在巴黎的大街小巷中，

竟意外的受到瘋狂的歡迎。一夜之間，羅特列克和拉古樂，都變成巴黎的名人了。客人們像潮水一般湧入紅磨坊，只為一睹康康舞后的風采。這張海報把拉古樂拉上了雲彩的尖端，使她更加狂妄而不可一世了。

她甚至決定離開紅磨坊，自己開設歌舞廳。一向喜愛她的羅特列克，還特別為她畫了兩張巨型的廣告看板，豎立在她歌舞廳的外牆上。但是自行開業並沒有成功，失敗使她沉溺在酒精中，好吃的天性，又使她變得癡肥愚鈍。最後她賣掉羅特列克送給她的看板，從此變成一個街頭的流浪婦。五十幾歲時，就滿頭白髮，牙齒脫落，提著一個小籃子，在紅磨坊門口賣香煙火柴。這時，已經沒有人認得出她曾是當年那萬人爭睹的康康舞后了。

可憐的拉古樂，她從雲端上重重的摔下來，沒有人記得她內褲上繡的那顆小紅心，也沒有人再有興趣問她一聲：「妳的心在何方？」

紅磨坊永遠的男主角　羅特列克

若沒有羅特列克畫出那張經典海報，那畫上的紅磨坊和拉古樂，可能就像任何其他的夜總會和普通的康康舞孃一樣，隨著時間而消逝了。但是若沒有紅磨坊和拉古樂，羅特列克就不會有機會讓他的靈感和熱情得以發揮，而從此奠定了他在畫壇上的地位。

是的，就是那張海報，讓紅磨坊、拉古樂、羅特列克，三者的命運緊緊的環扣在一起，並成為不朽的傳奇。畫家羅特列克，可以說是紅磨坊故事中永遠的男主角。

羅特列克生長於法國的一個貴族家庭，因為父母是近親聯姻，使得他天生就患有罕見的骨病。少年時不幸摔斷雙腿後，腿部就變得異常脆弱，並且停止了生長，一輩子都得靠著手杖幫助行走。他矮小的身材，一直都是頭大腿短的畸形模樣。

他的伯爵父親，是典型的貴族，從來不知工作，只會享樂人間，對這個身體有缺陷的、唯一的兒子，是徹頭徹尾的失望了，因為他永遠無法和兒子一起去騎馬打獵了。因此羅特列克從小就失去了父親的歡心，而和父親的關係非常疏離。在他短短三十七年的生命裡，一直是在母親的呵護和諒解中度過。當他第一次向女孩示愛時，曾經遭受到嚴厲殘酷的拒絕，為此他哭倒在母親的懷裡，母親輕撫安慰他，說道：「有一天，你會遇見一個聰明可愛的女孩，在她的眼中，你就是一個又高又挺的美男子呢！」

羅特列克離開了那個讓他渾身不自在的貴族圈，來到了五光十色、三教九流聚集的蒙馬特，在紅磨坊內找到一張固定的桌位。畫布、畫筆和酒，是他在那裡最好的伴侶。

舞池中跳躍著的拉古樂，金髮、年輕、率直、粗野、狂熱、奔放……這不僅推動了羅特列克的畫筆，也深深觸動了他的內心。但趾高氣揚又粗心大意的拉古樂，哪裡懂得羅特列克那分細膩的感情呢？

紅磨坊中，還有一位與拉古樂性格完

羅特列克，畫架前的自畫像，鋼筆，法國阿爾比羅特列克博物館藏。

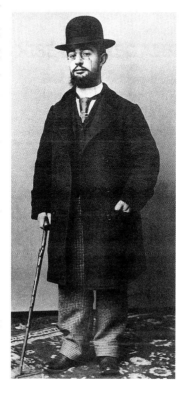

羅特列克身材畸形，卻以畫筆讓紅磨坊成為不朽的傳奇。

全相反的女藝人——珍·愛弗莉 (Jane Avril)。她蒼白、纖細、文雅、孤獨，有人說她像一條柔韌的絲線，也有人說她像一朵憂鬱的水仙花。她的父親也是貴族，但她卻是一個私生女，從小受盡虐待，後來逃出家庭，到蒙馬特去討生活。她喜歡在舞臺上獨唱獨跳，展示她特有的氣質和風格。羅特列克常常把她的倩影留在畫布上，對她有一分近乎心疼的愛慕，而愛弗莉也對羅特列克的才華欽慕不已。兩人互相心儀，但終究沒有擦出愛情的火花。

母親說過的——那個聰明可愛的女孩終於出現了，她的名字叫——蘇珊·瓦拉登（Suzanne Valadon，後來也成為一個畫家）。她是一個縫衣婦的女兒，但卻不知自己的父親是誰。她和母親住在蒙馬特的貧民區，年紀很小時就開始打工，做過女帽店店員、工廠女工、馬戲團騎馬師，和飯店女招待等工作。為了忘記貧窮的出身，她常常活在自己的幻想之中，有時她甜蜜可人，有時又陰險狡詐，反覆無常。由於她生性喜愛藝術，就逐漸和蒙馬特的藝術家圈子接近，曾經直接向繪畫大師狄嘉 (Degas) 請教過畫畫的技巧，也先後充當過雷諾瓦和羅特列克等大畫家的模特兒。

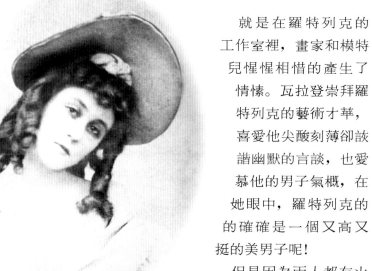

珍·愛弗莉肖像。

就是在羅特列克的工作室裡，畫家和模特兒惺惺相惜的產生了情愫。瓦拉登崇拜羅特列克的藝術才華，喜愛他尖酸刻薄卻詼諧幽默的言談，也愛慕他的男子氣概，在她眼中，羅特列克的的確確是一個又高又挺的美男子呢！

但是因為兩人都有火爆的脾氣，和強烈的不安全感，在兩年相戀的時間裡，一直充滿了火藥氣味，好像隨時可能爆炸。後來瓦拉登以死要脅羅特列克娶她為妻，這個極端的做法，嚇退了羅特列克，他開始懷疑瓦拉登對他的愛情，是否與他的貴族背景有關？

對人生、對愛情的失望，促使羅特列克把自己麻醉在烈酒中，很快的就毀掉了原本衰弱的身體，最後，在母親的懷抱中逝去。

母親的眼淚滴在羅特列克逐漸冰冷的臉頰上，這時，沒有任何言語足以安慰她，更沒有人會去問她，「妳的心在何方？」因為，每個人都知道，天下所有母親的心，永遠是繫在她的孩子身上。

蘇珊·瓦拉登自畫像。

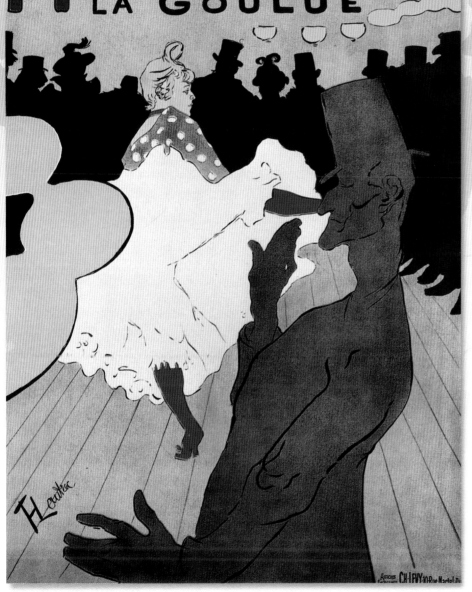

羅特列克，紅磨坊和拉古樂舞孃，1891 年，彩色石版畫，191 × 117 cm，法國阿爾比羅特列克博物館藏。羅特列克為紅磨坊所畫的這張海報，使紅磨坊及拉古樂名譟一時。這張海報也被視為海報藝術的經典名作。

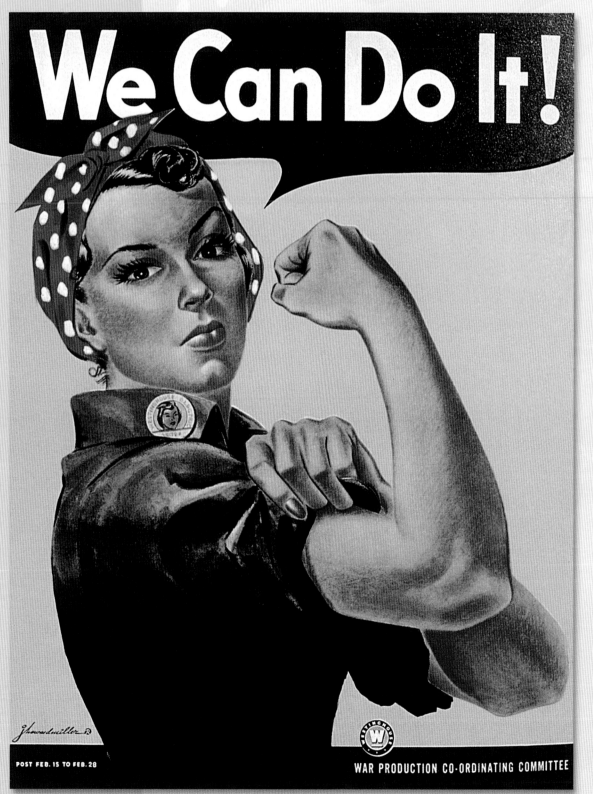

1942 年，美國畫家 Howard Miller 以技工蘿絲的形象，畫出這張膾炙人口的海報，題名為「我們能夠做得到!」。

絲襪與口紅
——二戰中的無槍女勇士

看完「珍珠港」(*Pearl Harbor*)，我們走出戲院，在開車回家的路上，仍然意猶未盡的談論著影片中的細節，並交換著彼此的觀後感。

片中最吸引他的，大概是那連續了將近一個小時的戰爭轟炸場面吧？果然，他握著方向盤的雙手飛舞著，激動的說道：「哇！這部影片的拍攝技巧和音響效果一流，讓人就像身歷其境。製作的大手筆，更令人嘆為觀止！服了！服了！」

接著，他側過臉來問道：「妳認為呢？」我說：「戰爭場面的驚心動魄，已在我預料之中，三角戀愛的故事又嫌老套，倒是那條絲襪和那管口紅還有些意思。」他一陣愕然，然後哈哈大笑起來：「兔哪！迪士尼(Disney)花了1.5億美金拍的鉅片，而妳說只有——絲襪和口紅，呃——還有些意思？」

可不是嗎？記得在影片中，當日本轟炸機偷襲珍珠港時，美軍毫不知情，在完全沒有準備的狀態下，頓時天昏地暗，鬼哭神號的慘景嗎？頃刻間，掛彩的、燒成半焦的、被炸殘了的傷兵們，或由人用擔架抬進，或自己七倒八歪的衝進醫院。他們像一波一波染了血的浪潮，把醫院沖得

亂了套了。醫護人員、醫療器材都不敷使用。

在驚慌失措中，平時訓練有素的護士們，立即恢復冷靜沉著，用急智和勇氣在紊亂中迅速建立起秩序。她們褪下腿上的絲襪，代替繃帶為傷兵包紮止血，又用口紅在受傷者的額頭上標明急救的順序和分類。當一個傷兵頸間噴迸出殷紅的鮮血時，連男醫生都差點嚇昏倒，而女護士卻鎮定的伸出手指緊緊按壓住傷口，並鼓勵醫生進行急救手術。

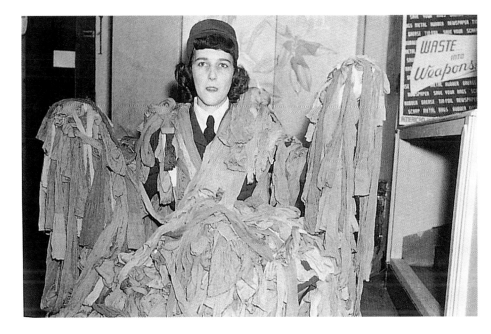

所有的女用絲襪都被捐到戰時生產管理會（WPB），做成堅韌耐用的軍用繩索。

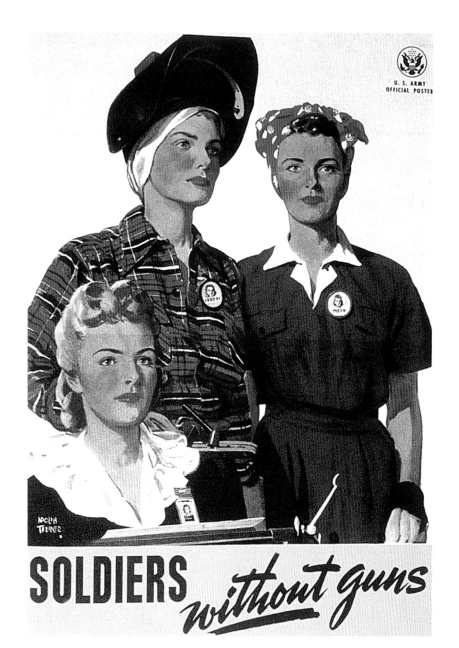

U. S. ARMY
OFFICIAL POSTER

SOLDIERS *without guns*

1944 年美國陸軍部發行的海報，畫家為 Adolph Treiner。

絲襪與口紅輝煌的第一頁

受到珍珠港事件殘酷的刺激後，美國終於宣佈參戰，成為二次世界大戰時，同盟國中強大的生力軍。而珍珠港護士的「絲襪和口紅」，也為戰時美國婦女對國家做出的巨大貢獻，寫下了輝煌的第一頁。

美國一旦參戰，立刻全民皆兵，大多數的男人走上了戰場。一夜之間，婦女們發現生活中失去了慣有的依靠，為了應付這突如其來的改變，只有靠自己堅強的挺起來、撐下去。的確，正是這次戰爭，把她們從花園洋房中釋放出來，面對社會，學習如何獨立，如何發揮內在的潛能，並重新認識了自己的價值。

她們不僅要繼續擔負起照顧家庭的責任，還要走出廚房，去填補男人們留下來的各種工作崗位；不僅要維持整個國家的正常運轉，更要源源不斷製造出戰時的軍需、補給和武器，以支持和供應前方作戰。直接的參與，使她們的愛國情緒飛漲，迫不及待的投入社會中的每一個角落，每一種工作，為戰爭勝利而盡一己之力。

在太平時期，女性使用的一些裝扮品，這時已被視為是毫無意義的奢華浪費。比如說，原是製造口紅的工廠，被轉換成製造子彈頭的生產線；所有的女用絲襪也被捐到戰時生產管理會 (War Production Board)，做成堅韌耐用的軍用繩索。

六百萬個蘿絲 Rosie the Riveter

戰時的後方，需要人力最多的地方就是工廠。多達六百萬的婦女，每天早上把孩子送入托兒所後，就用頭巾包起了捲髮，換上寬鬆的工作褲和厚重的大頭靴，拿起電鑽鑿子等工具，走向造船廠、木材廠、煉鋼廠、鑄造廠、兵工廠……，被訓練成電工、機械工、鎔焊工、汽鍋工……。其實，那雙做慣了煩瑣家事和細緻針線活兒的兩手，可要比男人們靈巧仔細。不多久，她們就能操縱大小機器，和掌握住熟練的技術。在每一條生產線上，大至飛機軍艦、坦克槍砲，小至電筒蠟燭等民生用品，都摻合了婦女們堅毅的耐力，和辛勤的汗水。

人們為這些令人欽佩的女工們，取了一個代號「技工蘿絲」(Rosie the Riveter)。又為她編寫出激勵人心的歌曲：

...Rosie is her name.
All the day long,
whether rain or shine,
she's part of the assembly line,
she's making history working for victory,
Rosie, Rosie, Rosie, Rosie, Rosie,
Rosie the Riveter.

當時有位畫家 Howard Miller 曾以技工蘿絲的形象，畫出一張膾炙人口的海報，題名為「我們能夠做得到！」(*We Can Do It!*) 畫中那位包著頭巾，捲起袖子，緊握拳頭，眉毛高高揚起的技工蘿絲，象徵著女性特有的自信和決心。這張著名的海報，至今仍被廣泛的應用，一直是鼓勵女性同胞最有效的視覺形象。

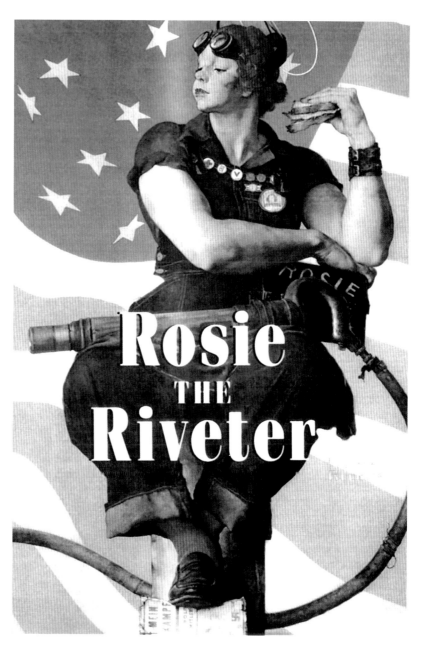

美國畫家 Norman Rockwell 筆下「技工蘿絲」充滿自信的形象。

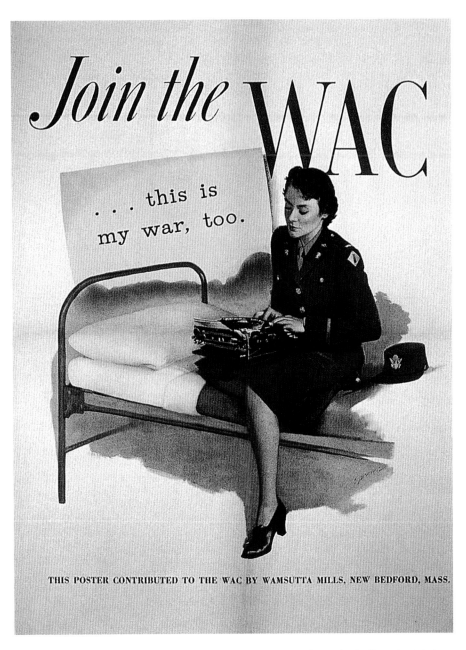

THIS POSTER CONTRIBUTED TO THE WAC BY WAMSUTTA MILLS, NEW BEDFORD, MASS.

婦女陸軍支援團（WAC）招募女兵的海報。

巾幗英雄 WAC & WAVE

　　美國婦女的貢獻，絕不僅限於後方的支援。許多熱血澎湃的勇敢女性，前往戰區，直接參與戰事。1941 年，婦女陸軍支援團（Women's Auxiliary Army Corps，簡稱 WAC）成立。1942 年，婦女海軍支援團（Women Appointed for Voluntary Emergency Services，簡稱 WAVE）組成。她們主要的任務是擔負起軍中文書、行政管理等支援性的工作，好讓軍中所有的男性，可以專心去打仗。

　　在前線的女性，還有戰地護士與記者。她們都要經過嚴格的訓練，與士兵們一樣的出生入死，在槍林彈雨中，或搶救生命，或搶拍新聞。

大兵們的夢中情人
Pin-Up Girls

　　二次世界大戰期間，美國大兵們遠涉他鄉，過著寂寞單調的軍營生活，和生死未卜的戰鬥生涯。在精神上，他們非常依賴來自家鄉溫暖的慰藉，以激勵和支持他們高昂的鬥志。當時，許多愛國的女藝人，不畏危險，不計報酬，自願到最前線的各個戰區，做勞軍演出來鼓舞士氣。

"Pin-Up Girl" 美腿皇后貝蒂嘉賓。

美國大兵喜歡把漂亮女人的照片或海報 (Pin-Up Girls)，掛在牆上或櫥櫃裡。那會使他們想起家鄉的 sweetheart，想到一旦戰爭結束，就可以回到 sweetheart 的身邊時，前景就充滿了希望。那時候很多著名女星都成為 Pin-Up Girl，如美腿皇后貝蒂嘉寶 (Betty Grable)、紅髮性感的麗泰‧海華絲 (Rita Hayworth)、常與鮑勃‧霍伯 (Bob Hope) 一起勞軍的桃樂絲‧拉莫 (Dorothy Lamour)，和曲線畢露的毛衣公主拉娜‧透納 (Lana Turner) 等。她們甜美動人的形象，不知帶給大兵們多少快樂和憧憬。

　　在娛樂界工作的婦女們，以她們特有的美貌和才華，在戰時同樣為國家做出了不凡的貢獻。

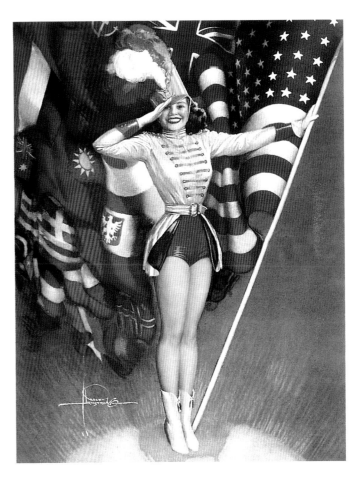

1940 年代，美國畫家 Rolf Armstrong 所畫的 Pin-Up Girl。

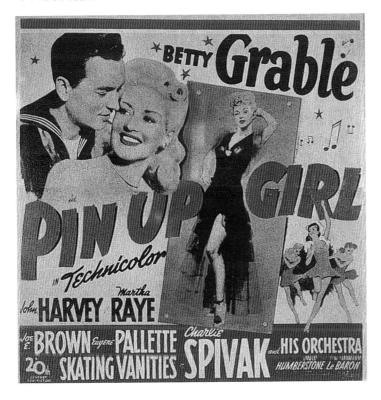

貝蒂嘉寶主演的「Pin-Up Girl」電影海報。

驕傲與自信 We can do it!

1945 年，二次世界大戰終於結束，同盟國勝利，舉世同歡。美國大兵紛紛返回家鄉，投入母親、妻子或情人的懷抱中，享受著溫馨祥和的家庭生活，香甜可口的蘋果派，和柔軟舒適的彈簧床。

為了回復社會原有的秩序軌道及安定和諧，美國政府呼籲婦女們把工作還給男人，回到家中克盡婦職。婦女們重新回到家庭的崗位上，安分守己的做個快樂主婦。但和戰前不同的是，她們對自己充滿了信心與驕傲。因為在戰爭時期，她們在前方和後方的傑出表現，足以證明：「我們的確能夠做得到！」

畫中有話

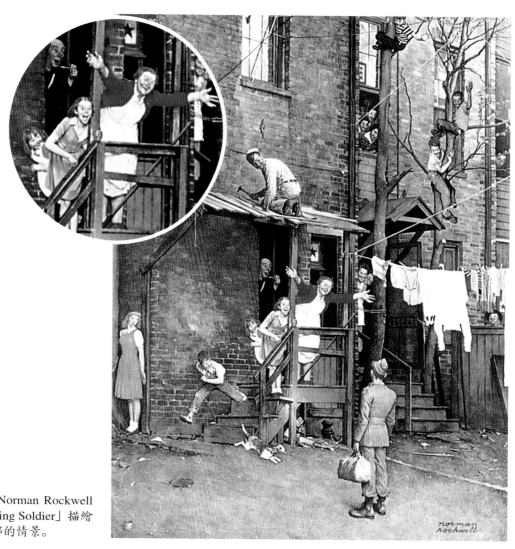

1945 年美國畫家 Norman Rockwell 所繪「Home-Coming Soldier」描繪美國大兵返回家鄉的情景。

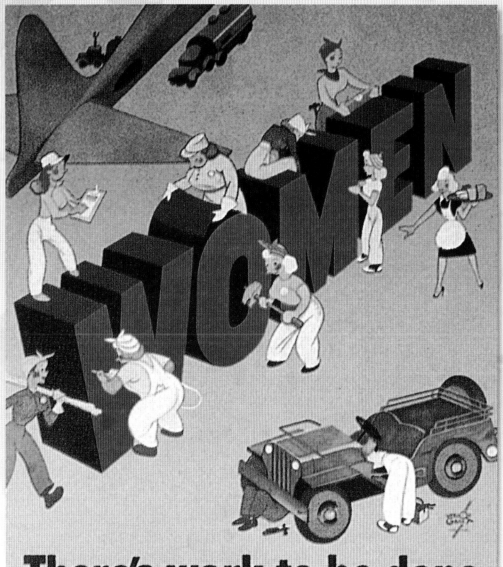

1944 年美國政府招募女性
人力資源的廣告海報。

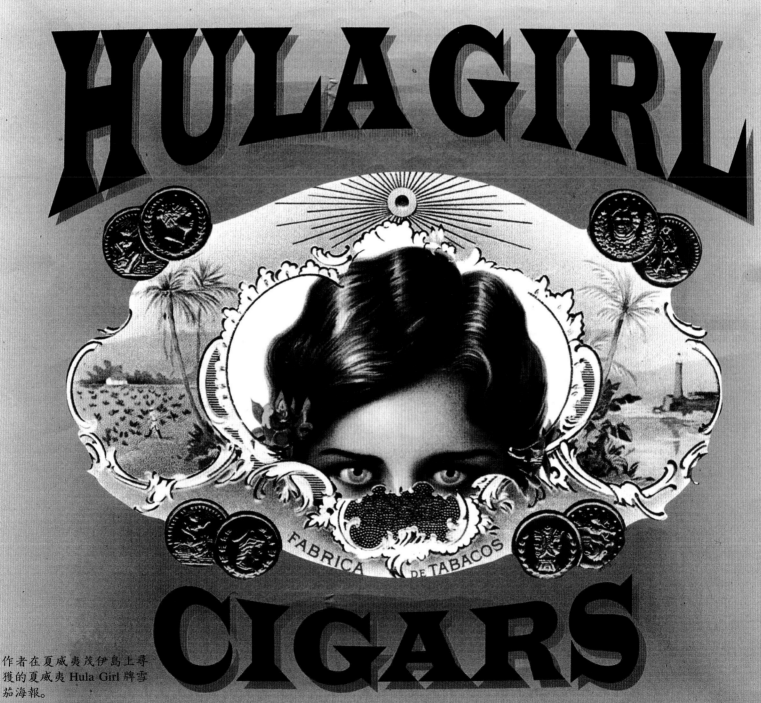

作者在夏威夷茂伊島上尋獲的夏威夷 Hula Girl 牌雪茄海報。

雪茄海報的聯想

　　1999 年是美國大文豪海明威的百歲冥誕，世界各地都掀起「海熱」的滾滾浪潮。展覽會、討論會、報章雜誌上紀念或評論的文章，此起彼落，重印或新印的海明威著作，及有關海明威的傳記、攝影、作品分析等各種書籍，琳琅滿目的擺滿在書店的櫥窗中。可見這位曾獲得普立茲及諾貝爾獎，又富爭議性的美國作家，仍然被人們深深的懷念。

　　我居住的鎮中心，有一間氣派不凡的雪茄店，門上貼著一大張印有海明威頭像的廣告海報。我佇足細看，心想嗜吸雪茄的古今名人不勝枚舉，如作家馬克吐溫、心理學家佛洛依德、小說家喬治桑、英國首相邱吉爾、美國總統甘迺迪、老牌影星 George Burns ⋯⋯，而記憶中好像沒有海明威抽雪茄的特殊印象，為何他被選中做雪茄海報的主角？

　　可能一般認為雪茄是權力、威望的代表，也是浪漫和理想主義的象徵，這些特質很貼切的表現出海明威的形象，在「海熱」波瀾起伏的此時，推出這張海報，自有商家在宣傳促銷上巧妙安排的生意經。

　　海明威曾在有雪茄王國之稱的古巴，居住長達二十餘年，是他所有居所中，住得最久的地方。可能是因為那裡有釣魚的好去處，有熱情澎湃、節奏快速、震動心靈深處的古巴音樂，還有永遠瀰漫在空氣中，濃郁的雪茄菸香。這樣的環境和氣氛，會給作家帶來豐富泉湧的創作靈感吧？

　　由此，讓我想起所收藏中的一張古巴雪茄經典海報。

　　幾年前，在波士頓 Newbury 街上的一家畫廊內，我認識了一位在店內兼差的年輕人，他是哈佛大學的研究生，也有收集海報的愛好。他主要收藏有關第一、二次世界大戰時期所發行的海報。那時我正熱中於收集近代中國的商品廣告，我們交換著收藏經驗及從中學到的各種知識。因有同好，所以談得特別起勁投契。臨別，他再三要求我去香港時，一定要替他捎回一張 "Cohiba" 的海報。這張限量發行的海報，只能在香港酒店大堂內的一家雪茄專賣店中買到。

　　一年後，當我拿著海報再去 Newbury 街時，那家原是畫廊的店面，已改換成高級時裝店。想起男孩那張殷切囑咐的表情，不禁惋惜沒有將海報交給他的機會了。我展開海報，想著這張古巴 Cohiba 菸的廣告，到底有什麼魅力吸引男孩想收藏它？

海明威像。

我參考了一些有關雪茄的資料。傳說，1492 年 10 月 28 日，哥倫布在古巴島靠岸。他派遣兩名水兵，限他們用十四天的時間，登入島內查看。兩名水兵如期歸返，並帶回一個令人吃驚的大消息！他們說島上土著將菸草用樹葉捲裹起來，打火點著後，把冒出的濃煙都「喝」入肚內 (Drinking Smoke)，土人們稱這種捲菸為 "Cohibas"，這是記載中，雪茄最早的名稱。

世界上產菸草的國家很多，如古巴、多明尼加、宏都拉斯、康納利群島、墨西哥、巴西、牙買加、美國及菲律賓等等。其中古巴不僅是最早種植菸草的國家，其土壤也是最適合菸草生長的地方。古巴菸草製造出的雪茄一直以品質優良到近乎完美的地步而享響世界。

古巴共黨領袖卡斯楚 (Fidel Castro) 在 1959 年奪得政權後，曾試圖將雪茄工業改為國營，並將原來近一千種品牌的古巴雪茄，統一成為一枝獨秀的國產牌，稱為 "Siboney"。古巴的菸商、菸農在驚慌中紛紛逃往他鄉，在牙買加、多明尼加等異國土地上種植菸草，希望藉以持續古巴品牌原有的名稱與質量。

而古巴雪茄在共產化後，品質一落千丈，很快就失去雪茄王國的領先地位。卡斯楚深知雪茄不但是古巴派駐世界各地的親善大使，其外銷收入更是古巴經濟的主要來源。痛定思痛，卡斯楚決定將雪茄工業再度開放民營，以圖在短期內恢復原來優良的品質。

卡斯楚注意到身邊的一名親信，經常抽一種帶有特殊香濃氣味的雪茄，問其為何品牌？親信回答並非屬任何品牌，而是朋友自製的捲菸，送給他享用。卡斯楚遂命親信召來其友（名 Eduardo Ribera），取其捲菸的祕訣，開設工廠專門製造，並命名此種雪茄為 "Cohiba"，意味著一如當年發現古巴島和雪茄菸的哥倫布，卡斯楚又再度創造古巴的統一政權和雪茄文明。精心製造出的 Cohiba，很快就變成雪茄中的極品，為古巴贏回了雪茄王國的聲響。

1961 年時，因政治與軍事上的衝突，美國總統甘迺迪簽署了一項禁止與古巴通商的條令，從此古巴雪茄就不得進口美國，也不准在美國境內買賣。也許因為如此，這張 Cohiba 的廣告海報，在那美國男孩的心目中，也就變得格外珍貴了。

後來有機會再去香港酒店時，發現大堂中的雪茄店也不見了。世事變化多端，短短兩年間，要這張海報的人和賣這張海報的店都已不知去向，唯有我手中的海報，悄悄記載了這一段小小的因緣際遇。

順便一提我所收藏的另一張雪茄海報。那是我在夏威夷茂伊 (Maui) 島上所尋獲的。這張 "Hula Girl" 牌的雪茄海報，原是高掛在 Lahaina 港岸觀光區一家咖啡店的牆上。傳統呼拉舞女郎，應該是黑髮褐眼的夏威夷土著，但海報上的女孩卻有一雙像海水一般碧藍的雙瞳。這有趣的設計吸引我走向櫃臺，向老闆問道，可否將海報賣給我？老闆說這是非賣品，因為他自己也喜歡，並說已有幾位遊客出過高價，他都不肯割愛出售。

爽朗健談的老闆是夏威夷人，他驕傲的向我敘說著夏威夷雪茄的歷史。最早的記載是在十九世紀初，由一位名叫 Don Marin 的西班牙人，在夏威夷土地上播下了第一粒菸草的種子，生產僅供島民自用。

到十九世紀中葉，夏威夷政府農業部，從古巴買來上好的菸草種子，在考艾 (Kauai) 島上建立起系統化的生產線，希望製造出品質優良的雪茄。不幸接連而來的天災與蟲害，損毀了菸田，菸草業一直無法發展。二十世紀初期的全球經濟大恐慌，更使夏威夷疲軟的菸草工業瀕臨絕境。

近年來，皇家菸草公司從古巴及美國進口菸草和菸葉，調入夏威夷特有農產品的風味，加工生產出氣味清香獨特的雪茄。這種改進，使夏威夷的菸草工業逐漸復甦，進而走上生氣蓬勃的氣象。"Hula Girl" 正是該公司的產品，是帶有夏威夷 Kona 咖啡香味的雪茄。

滔滔不絕的老闆並沒有改變心意，仍然不肯將海報割讓。我只好沿著路旁的商店，一家又一家，碰運氣的尋找著。只見有賣 "Hula Girl" 牌的雪茄，有賣印有 "Hula Girl" 商標圖樣的 T 恤或咖啡杯等紀念品，卻不復再見 "Hula Girl" 雪茄的廣告海報。來回走了十幾條街，最後疲憊的回到原來的咖啡店。

老闆看到我失望的表情，沒等我開口，就送上一杯香濃的熱咖啡，並轉身將牆上海報仔細揭下，對我說：「看得出來，妳是真心想要這張海報，那麼就賣給妳吧！」這突如其來的轉變，令我喜出望外，頻頻道

原在香港酒店雪茄專賣店內販售的 Cohiba 限量發行海報。

謝後，興奮的捧著海報搭電車回旅館。

海報因已被貼在厚紙板上，而不能捲起，在迎風而馳的電車上，被吹得噗哧噗哧作響，引起車上許多觀光客的注意、讚嘆和好奇。有人問道：「多少錢買的?」我笑而未答，就算它是我和咖啡店老闆間的一個小祕密吧。

1997 年第三十九回日本兒童讀書週間海報。

第39回
こどもの読書週間
5月1日─14日

ヨンデクレ！
君のヒーロー出番まち

主催 ● 社団法人 読書推進運動協議会

日本図書館協会・全国学校図書館協議会・日本書籍出版協会

日本雑誌協会・教科書協会・日本出版取次協会・日本書店商業組合連合会

後援 ● 全国市町村教育委員会連合会・日本PTA全国協議会

日本新聞協会・日本放送協会・日本民間放送連盟

東京神田淘書樂

　　當人們去日本東京旅遊時，總會想到要在優雅昂貴的「銀座」喝杯下午茶，在大百貨公司林立的「新宿」瘋狂購物，在平賣賤賣的電器市場「秋葉原」看看最新的產品，漫步充滿江戶時代情趣的「淺草」懷舊風雅一番，趕去生猛海鮮批發處「築地」大啖生魚片壽司，逛逛新新人類聚集的「原宿」體驗另類情調，或去狄斯奈樂園的童幻世界盡享兒趣歡樂……。然而很少有人知道，在東京繁華熱鬧的市區內，還有一大片散發著書香的好地方，一個愛書人的天堂，一個世界上規模最大的古舊書集中地，那就是神田區內綿延數十條街，幾天也逛不完的「古本街」。

　　日文中，「本」就是「書」的意思。在三十年代的文章裡，倒常看到對神田古本街的描述。比如魯迅曾在文中提及他在日本留學時的一大樂趣，就是常去神田區一帶為數眾多的書店，在那裡「每當夏晚常常猥集著一群破衣舊帽的學生」，魯迅也「不覺逡巡而入，去看一通，到底是買幾本，弄得很覺得懷裡有些空虛」。

　　周作人從 1906 年起就和古本街結緣，他曾在文中談起在日本丸善書店買書的往事，「我在丸善買書前後已有三十年，可以算是老主顧了，雖然買賣很微小，後來又要買和書與中國舊書，財力更是分散，但是這一點點的洋書卻對我有極大的影響，所以丸善（書店）雖是一個法人，而在我可是可以說有師友之誼也」。

　　其他一些中國早期旅日留學生或文人藝術家，都曾撰文，津津樂道在神田古本

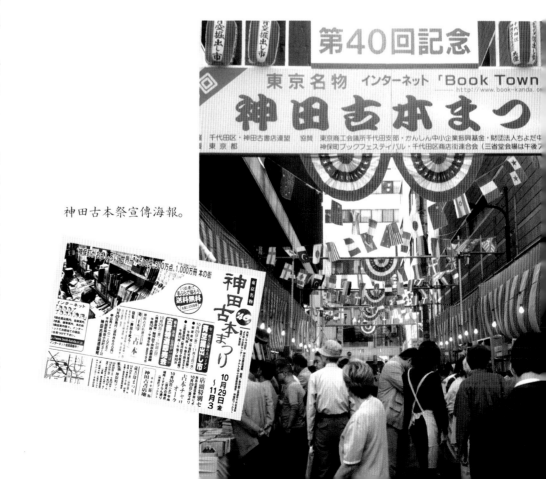

神田古本祭宣傳海報。

街上尋書、訪書、看書、買書，或沙裡淘金般「淘」到珍祕好書的種種樂事趣聞，讀後往往令我神馳嚮往不已，以致後來有機會去日本時，每次必定要去神田古本街報到，大逛一番過把癮。

神田區　文風鼎盛

早在十九世紀後期的明治年間，神田區就已逐漸發展成為書店雲集，文人薈萃之地。其文風鼎盛，也與附近有多所大學有關，如明治、東京、日本、專修、女子等各大學院。來往的學生、教授、研究人員和由各地而來的藏書家、慕書者、學者等，整日川流不息，每家書店都門庭若市。一些古舊書店是世代相傳的古書世家，他們對書籍的淵源、歷史、版本等都瞭若指掌，對古籍的裝幀、修補、整理也有專長。店主與顧

神田古本街的書店雲集，各有特色。

客之間，除了買賣來往之外，更有亦師亦友、互切互磋的情誼。

神田古本街的書店中，賣古書、舊書、二手書的約有一百五十家，賣新書的約有六十家，其他還有文房用品、樂器、畫材等專賣店。總共兩百餘家與書籍文化有關的商店，散佈在整個神田區內，但大部分主要的書店都集中在「神保町靖國通」這條主街的兩旁與附近的支道，所以坐地下鐵在「神保町」站下車，就到了古本街的中心精華地段了。

沿街走來，櫛比鱗次的書店，一家緊挨著一家，每家門上都用古銅或原木鑲嵌出一個古樸典雅的店名。大部分店面不大，也沒有刻意裝潢，往往是櫥窗中陳列的珍藏本，或店門前堆積的廉價書，就是門面的點綴裝飾。店內兩邊靠牆從地面搭到屋頂的書架上擺滿了書，連中間通道部分也築起一道書牆，使得顧客們在店內移動時，都要側身相讓。間或有規模較大或數層高樓的書店，空間雖較為寬敞，但階梯上、角落邊也堆放著書。好在書雖多，卻不雜亂，總是井井有條，分類有序，顧客很守規矩，在哪裡拿的書一定放回到哪裡去。

書店雲集　各有專長

像這樣一個書店密集的地方，卻沒有鬥平鬥賤的惡性競爭，其主要原因是各有專營。除了少數歷史悠久或財力雄厚的書店有能力經營各類書籍之外，其他小型書店各自選定經營的書種類別，以獨沽一味的方式來建立和鞏固在古本街的一席之

地，即使經營同類書籍，也會保持一定的店面距離，長期下來，自然而然的形成了嚴密的分工合作，互補互助的營業模式。

舉個例來說，同是經營文學類的書店，卻都有不同的特徵，如：

「玉英堂」：古舊文史的初版本，限定本

「一誠堂」：日本與西洋古典文學作品

「三茶書房」：大部頭的近代文學全集

「吾八書房」：附有珍貴版畫插圖的文學作品限定本

「八木書店」：名作家太宰治、夏目漱石、森鷗外、川端康成等的手稿與自筆書簡

「田村書店」：日本戰前出版的詩集初版本

「荒魂書店」：近代文學、歌集、句集、詩集

「奧野書店」：文學教育百科、古書全集

「崇文莊書店」：歐美洋書及世界各地名著初版本

又如經營與中國有關的書店，也各有其重心：

「松雲堂」：中國古詩詞初學入門書

「蘭花堂」：中國古美術、篆刻、陶瓷等書

「山本書店」：中國古籍

「內山書店」與「燎原書店」：現代中國文學、歷史、社會、哲學等圖書及雜誌

專營歷史、美術、寫真（攝影）的書店亦琳琅滿目，不勝枚舉，如：「一心堂」、「文省堂」、「悠久堂」、「巖松堂」、「慶文堂」、「山田書店」、「風月洞書店」等等。

其他還有許多更為專門的書店，如：

「大屋書房」：江戶時代的古地圖與錦繪版畫

「菟堂」：浮世繪、版畫、藏書票、地圖等

「東洲齋內藤書店」：浮世繪、西洋版畫

「古賀書店」：音樂樂譜

「矢口書店」：映畫、戲劇、電影等書畫刊

「高山本店」：一般古書、武道、料理等書籍

「南洋堂」：建築有關類書刊

「文華堂」：與戰爭、軍事有關類書刊

「長門屋書房」：各企業的「社史」及學校的「校史」

「波多野書店」：新聞學、廣告學書籍

「明倫館」：數理、電機等自然科學書籍

「鳥海書店」：動植物學、釣魚、野鳥、環境生態學書籍

「泰川堂」、「翠光堂」、「神田古書六樓」等書店專營老廣告及電影海報、明信片、郵票、錢幣、古地圖等的收藏與懷舊趣味書刊等。

神田古本街上經營新書的則以「三省堂」及「岩波」兩大書店為主。

古本街　尋寶好去處

多年來，由於我個人的喜好，神田古本街成為我「淘舊書」和「尋寶」的好去處。去的次數多了，雖然言語不能通，卻也和老闆們建立起一種「只可意會，不能言傳」的感情。標明的書價，我從不討價還價，但有時老闆會不聲不響的少算一兩百日圓，數目雖小，卻心意感人，當我發現，向他點頭致謝時，對方立即報以一個友善的微笑。偶爾我因書價太貴而猶豫時，老闆會說等「古本祭」時再來吧，那時許多書都以半價或更低價出售，那是愛書人買書的最好時機啊！

在日本眾多的慶典節日之中，神田「古本祭」是一個充滿了文化氣息的慶典活動。第二次世界大戰後，日本政府為鼓勵老百姓充實自己，以建設國家，特定於每年 5 月 1 日至 14 日為「兒童讀書週間」，10 月 27 日至 11 月 9 日為「大眾讀書週間」，並以多項活動加以配合。

五十年代後期，隨著電視的逐漸普遍，人們看書的時間相對減少。神田古本街的書商們擔心生意受到影響，於是組織起一個神田古書店聯盟，利用每年大眾讀書週期間，舉辦一年一度的「神田古本祭」，至今已有四十年的歷史。二十世紀最後一年，正值古本祭第四十回紀念，從 10 月 29 日至 11 月 3 日，舉行為期六天的盛大慶典，共有上千萬冊書削價展售。

古本祭　辦得有聲有色

日本人愛讀書，對讀書週間的活動總是辦得有聲有色，多彩多姿。古本街上處處張燈結綵，掛起萬國旗和祭典幡旗，隨風輕搖，煞是熱鬧好看。古本祭的第一天早晨，在附近大學樂隊的奏樂聲中，日本首相親臨剪綵，群眾們在一陣歡呼聲中湧向了慶典的五大活動。

一、露天書市掘寶

大約有數百萬冊的好書，排列在一個接著一個露天設置的書攤上。人們雖然沒有爭先恐後，你推我擠，但每個人的臉上都顯出認真焦急的表情，深恐好書被人捷足先登。書攤前一圈又一圈的人群，常不自覺的圍到了街上，還得靠交通警察來維持秩序。

二、古書特選即賣會

會場設在東京古書會館，展銷世界各地的稀本，珍本古書。有目錄出售，內有附圖標價，供買書人參考。

三、店頭特別大減價

每家書店門口，都擺放一些特別廉價出售的書刊雜誌來共襄盛舉，優待讀者。

「古本祭」時，古本街的露天書市倍加熱鬧。

四、藏書印展

西方藏書家愛在書面裡頁貼一張藏書票，而東方藏書家則喜刻一方藏書印章，鈐在書上，這是愛書人的雅興。設在印章會館的藏書印展，不僅展覽精彩，並可當場為顧客刻印。

五、週末全家樂

古本祭期間的週末，露天書市邊，又多搭建起一長條賣各種食物和玩具的攤位，四周還有作家們的新書發表及簽名會。一家老小吃吃玩玩之後，再捧著滿懷的書，歡歡喜喜的回家。

網路興起　取代傳統

我常去的高山本店，牆上高懸一塊「千客萬來」的匾額，高山老先生已是第三代的店主了。他送我一本《古本》特刊，上面印有古本祭各古書店的綜合目錄，他說許多好書早已在古本祭前被各地的有心人從網上郵購而買去。

他不無感慨的回憶著，從前常有知名作家、文人學者親自到店內買書，大家總要閒聊一陣，那就是他最好的學習機會，即使是與普通顧客交談，也會增長見識。但這種人與人的直接接觸，現在已漸被機器取代。高山書店已經上網，以後店主與顧客都要通過網路來聯繫了。

據說古本街上原來有好幾家電影院，如日活劇場等。人們看完電影，就去喫茶店坐坐，再到書店逛逛，買幾本書回去，而現在電影院都已改建成辦公室或飲食店了。神田區內新增加了許多年輕人的店，賣吉他、CD、滑雪板、漫畫、前衛書籍等。來參觀古本祭的年輕人也顯著增加。這股新血雖然帶動了古本街的活潑朝氣，但反過來說，也逐漸威脅到古舊書店的存在。

東京的土地非常昂貴，傳聞這樣一店一戶站立在土地上的舊書店將要被拆除，而全部搬入新蓋的高樓中。

「神田區」一向被視為文化訊息發源地。古本街的店主們，有著共同的榮譽感和固執的信念。他們認為古舊書店是一種日本的文化，必須要延續下去，雖然一坪土地已高漲到一億日圓，但書店的書還是幾百幾千日圓的賣，並不迎合經濟的漲勢。他們認為，延續文化本來就是一個不受權力金錢指使的超然使命，被列為「東京名所」的神田古本街是永遠不會消失的。

然而，誰也不能保證時代的巨輪會帶給我們什麼樣的變化。所以，希望您能把握住機會，下次去東京旅遊時，不要忘記去神田古本街享受一下「淘書」之樂，若趕上楓紅時節，也不要忘記去古本祭，刻一方藏書印回來。

ドキドキ＋ワクワク＋オヤオヤ＋フムフム…

1999 年日本大眾讀書週間海報。「到了最
後一頁了，還是停不下來……」即使是最
聒噪的烏鴉，在讀書週間，也要安靜下來，
戴上眼鏡喝杯咖啡，好好的讀書。

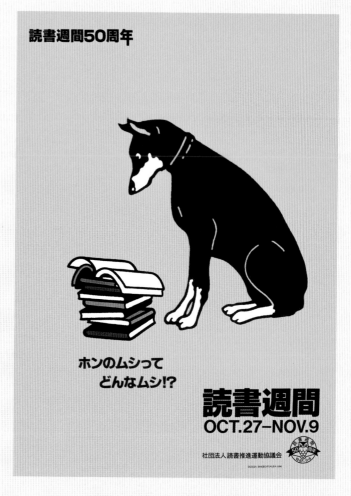

1999 年大眾讀書週間海報。
「書蟲到底是什麼樣的蟲？」

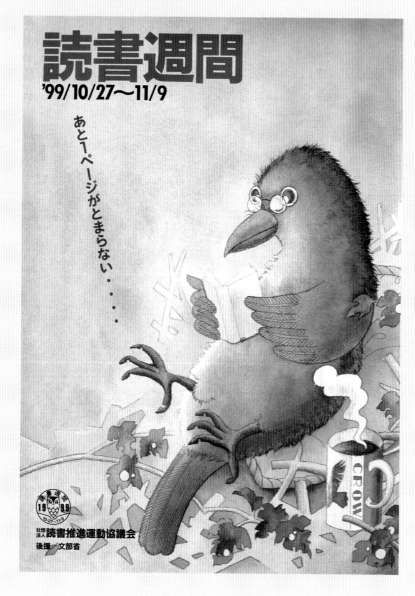

1998 年第四十回兒童
讀書週間海報。

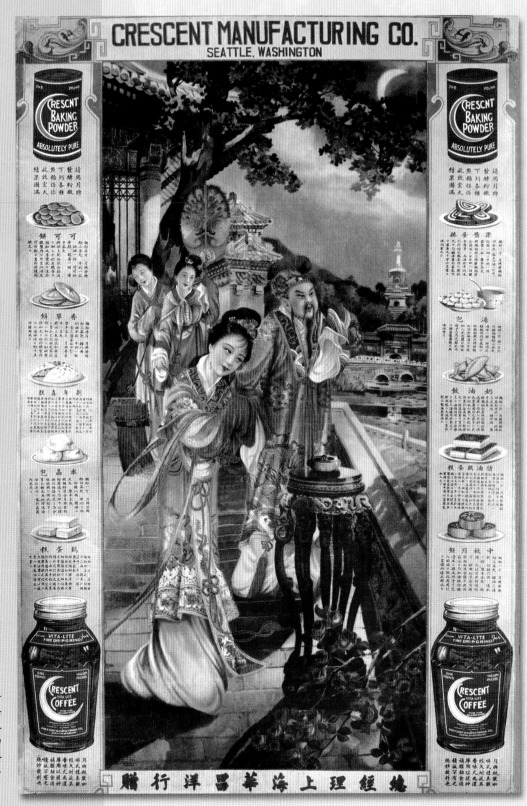

1920 年代，上海華昌洋行發行的月份牌廣告海報，為代銷美國 CRESCENT 工廠的產品所印製的。海報內有多種食品的製作方式，包括「中秋月餅」。

月餅的故事

月餅變蛋糕

我住在北京的時候，幫我煮飯的阿姨，老是擔心我有客居他鄉的不便或寂寞，總把我當成小妹妹似的照顧著，陪著我作伴兒。

那時，我熱中於收集年畫、海報、舊書等紙張性的老東西，是琉璃廠、潘家園等文物市場的常客。有時候看到中意的，就和老闆展開一段拉鋸戰式的對話。

「大姐，您看這店租電費的，多貴啊！生意不好做……。」

「老闆，您的店租可別往我頭上算啊！」

「再說了，那日本、香港、臺灣、新加坡的客人，都想要這玩意兒，我都沒給……。」

「他們買去做生意，我買回去是收藏，為國家保存文物啊！」

「得，就衝大姐這句話，我不賣給別人，都得賣給您，不過……多少加點兒（錢）吧！」

「我又不是生意人，哪來那麼多錢？您就少賺些，不成嗎？」

其實都是熟人了，但講價這幕戲，每回都一句不變的上演一次。

等我抱著「戰利品」回到家中，迫不及待的把它（們）平攤在地板上，拂塵輕拭，撫弄平整後，興味盎然的觀賞著。這時，阿姨會一邊用圍裙擦著手，一邊走來蹲在地上觀看，並用手指指點點的發表些意見。

一次，我帶回一張二十年代、上海華昌洋行的廣告海報，是為代銷美國西雅圖CRESCENT 工廠生產的月牌發粉和咖啡所印製的。我將它鋪在地上，和阿姨一起觀看。

當我正想分辨出畫中的皇帝皇后究竟是哪個朝代的，忽然聽見阿姨驚呼一聲：「喲——，這可好哇！還帶食譜呢！果醬蛋捲、湯包、奶油餃、豬油雞蛋糕、中秋月餅……」唸到這裡，她忽然打住。

「太太，中秋節快到了，我照這食譜做幾個月餅給您和先生，團團圓圓的。」食譜字小，她瞇著眼使勁兒的看，頭都快碰到地了。「太太，要不——，我把這張破紙拿回家琢磨去吧！」

什麼？「破紙」？「拿回家」？有沒有搞錯？

我和王老闆拉扯了一個下午的大鋸，他堅持這是外國貨廣告，光是畫上那兩英文字兒，就得多加好些錢呢！好不容易才

買回來的，怎能管它叫「破紙」？又怎能為了吃月餅就隨便讓阿姨拿回家去折騰？

「阿姨，這麼辦吧！妳去拿紙筆來，我唸，妳給抄下來……」

中秋月餅

　　麵粉一斤　月牌發酵粉三茶匙
　　豬油三湯匙　白糖六兩
　　清水一杯　鹽半茶匙
　　餡頭　火腿百果鮮肉均可
　　將麵粉混合月牌發酵粉及食鹽。
　　共同篩過。
　　乃加豬油　白糖　清水。
　　搓成坯子。
　　包入餡頭。
　　做出扁圓形。
　　置爐內焙之即成。

抄到最後一句，阿姨眉頭皺起，有些犯愁了，這「置爐內焙之即成」的指示，未免太籠統、太含糊了吧？但樂觀的阿姨，

一會兒就眉開眼笑，充滿信心的說：「我兒子在大飯店西點部做實習生，帶回去給他瞅瞅，興許他能理解。」

中秋節到了，又過了，阿姨沒再提月餅的事。

直到聖誕節前，阿姨帶來一個塑料口袋，從中拿出幾塊茶黃色的小圓餅，靦覥的說：「這是我兒子給您和先生做的──月餅。」我接過來，咬了一大口，嗯……，鬆鬆軟軟的，不像月餅，倒像是包了肉餡的蛋糕。

糕餅成演義

琉璃廠的王老闆，能說會唱！為了向我推銷一本民國初期印的《京劇大全》，還有板有眼的唱上一段「四郎探母」給我聽。為了要我買文革時期樣板戲的宣傳海報，又比劃著給我唱解一齣「紅燈記」，來引起我購買的興趣。當我看上這張「北京糕點」的貼紙時，他的故事就來了。

「大姐，您趕緊買下吧！這五、六十年代的北京糕點，可有歷史價值了。剛解放時，大伙兒都不富裕，一個月工資不過十來塊錢，但買盒糕點就得花上兩塊錢呢！您瞧，這糕點多好看，這不──棗花酥皮兒、酥合子、荷葉酥、卷酥、龍鳳餅、純鹹餅、豐收月餅……，但是看著好看，可硬著呢！那月餅掉在馬路上，車輪壓過去，地上都得給壓出個坑兒來。

老百姓平常吃棒子麵、窩窩頭，這種糕點是專門用來送禮的，逢年過節，走親戚，回娘家，訪老探病，化解糾紛……，

北京糕點盒蓋貼紙。圖中的拖拉
機是五十、六十年代先進的代表。

那大街上提溜著糕餅盒，一搖一擺去送禮
的，多神氣體面啊！可萬一運氣不好，碰
上收禮的人好吃，揭開了盒了，喝！好傢
伙！原來可能是帶禮去化仇解恨的，這下
又添了新仇，弄不好，還讓人用磚給砸了
頭，那冤枉可大了！」

我聽他講得精彩，當然就把這張「歷
史」給買了回來，臨走時又追問著：「您確
定這是在五、六十年代印的？」王老闆拍著
胸脯，「錯不了，您看這圖上的拖拉機，就
是那個時代先進的代表。」

後來，我和一位在北京長大的朋友一
起去喝咖啡吃糕點，想起了這段故事，就
照樣轉述一遍。她聽罷哈哈大笑的說：「記
得小時候吃的糕點確實很硬，但還沒聽說
過糕點變磚頭這檔子事兒，王老闆給妳說
的不是歷史，只能算是『糕點演義』，虧妳
還當了真！」就憑這分傻勁兒，我還真收集
到不少各地糕餅盒上的貼紙呢。

但願人長久　千里共嬋娟

雖然離開北京已有數年，但那裡濃郁
的人情味和豐富的生活面，時時縈繞在心。
尤其每逢中秋時分，我在享用香軟的月餅
時，總愛翻出這些帶有懷舊氣氛，花花綠
綠的貼紙，與身邊親友共賞。

仰望長空，想起那些曾經帶給我溫暖
友情和歡樂時光的異鄉朋友，我不禁低聲
寄語明月，請代傳一份真誠的思念與祝福。

收禮的人也不吃，留著等到有應酬時再送
出去。那盒糕點這麼的傳來傳去，日子久
了，就乾硬的沒法吃啦。後來，街頭小販
乾脆把小磚塊裝進盒裡，再用漂亮的貼紙
一包裝，一封口，就那麼賣唄！反正沒人
打開吃它，也就沒人知道裡面裝的是磚頭。

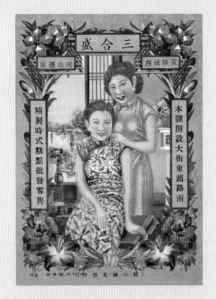

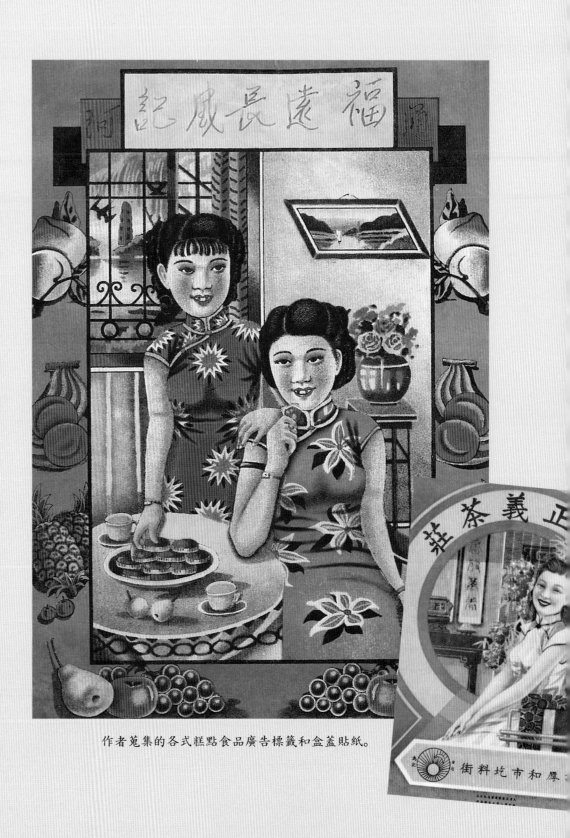

作者蒐集的各式糕點食品廣告標籤和盒蓋貼紙。

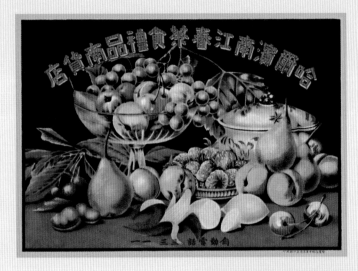

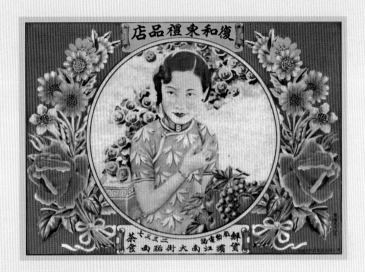

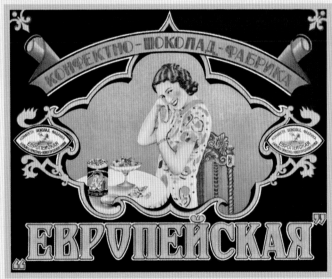

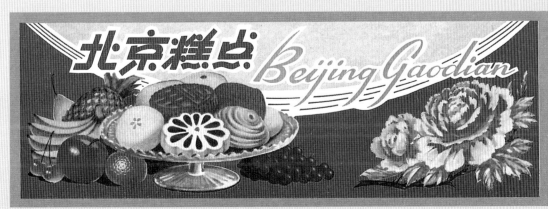

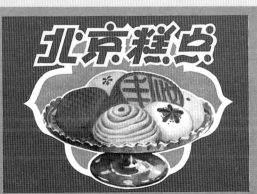

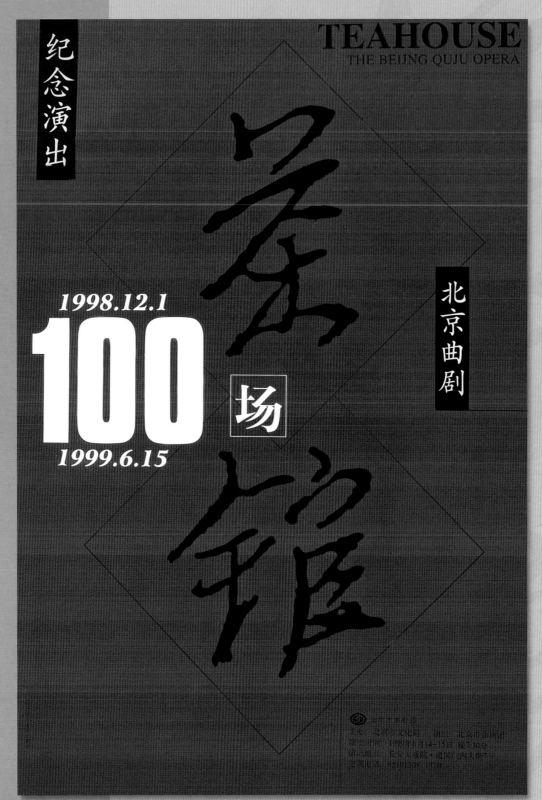

曲劇「茶館」演出百場
紀念海報，61 × 91cm。

老舍・茶館・話劇・曲劇

在二十世紀最後的一年裡，人們同時紀念著兩位大文學家的百年誕辰。一位是美國的海明威，另一位則是中國的老舍。

老舍一百年

才華洋溢的老舍 (1899 ～ 1966 年)，本名為舒慶春，字舍予，是出生在北京的滿族人。他自小喜愛文學藝術，刻苦自讀，紮下了深厚的國學根柢。小時候，經常遊嬉於北京市井之中，如劇院、書場、茶館、廟會、地攤、小胡同、大雜院⋯⋯等地方，與街坊鄰里及社會上形形色色的小人物有直接的接觸，民間所用的語言、生活環境、故事風情等，全在老舍幼小的心靈上留下了鮮活的印象和深刻的感受。來自生活的經驗，奠定了他日後寫京味文化的基礎。後來，五四運動所提倡的白話文，和西方風趣幽默的現實主義筆法，都深深影響了老舍的寫作風格，並更加豐富了他的語言表達技巧，使其文字達到亦莊亦諧、環轉如珠、流暢如水的境界。

老舍曾經在中國許多城市居住，也曾遊學歐美，但他最熱愛的一片土地，還是北京。他的作品內容，大都與老北京的人、事、物有關，散發出濃厚的地方性及時代性的氣息。

老舍文學大師的地位，得到世界性的推崇與認同，他的著作很早就在西方流傳。據說在六十年代文革期間，諾貝爾文學獎的評審會曾決議老舍為得獎人，但那時中國與外界隔絕，當好消息輾轉傳到中國時，才知道老舍已在文革初期，因不堪屈辱而沉湖自殺了。依照諾貝爾文學獎的規定，這份榮譽只能頒發給在世的人，因此評審會只好取消老舍得獎的決定，這真是一段令人遺憾又痛心的往事。

老舍曾被冠以「人民藝術家」的稱號，這項殊榮說明他的貢獻不僅在文

老舍被公認為語言大師，對社會底層人物懷有深厚情感，享譽中外文壇，但最後以投湖結束一生。

老舍《茶館》劇本書影。

學的範疇之內，而更涉及到戲劇、詩歌、曲藝等其他藝術的領域。他在各方面都留下了豐富的作品，真可說是著作等身，其中最有名，又影響最為深遠的，大概要數小說《駱駝祥子》和劇本《茶館》了。

茶館訴興衰

戲劇大師曹禺，曾經形容老舍的劇本《茶館》，只用了一個英文字——"Classic"！

這部公認的經典之作，是老舍在1957年完成的。劇中的年代，從清末戊戌年間到共黨建政前夕，跨越了半個世紀之久。故事發生在古都北京城內一個老字號——「裕泰茶館」內。茶館門口高掛著一對楹聯「裕如大雅暢飲甘露」、「泰然我心神遊六合」。這裡是三教九流聚敘閒聊的場所，其中的形形色色，像一個社會的縮影，反映出那個時代。

老舍以三幕劇，分別描繪了半個世紀的歷史。第一幕在清末戊戌年間。清廷政治腐敗，國弱民貧，外來的帝國主義如惡虎撲羊般的侵噬著中國。知識分子想變法，想興辦實業來救國救民。但昏庸的清政府不肯接納，反而加以鎮壓，並追殺維新人物。朝廷內小人得勢，大太監居然要娶媳婦，而民間卻日趨貧苦，鄉下人為生活所逼，竟要賣兒賣女。

第二幕發生在民國軍閥混戰時期。帝國主義挑唆操縱中國軍閥間的戰爭，從中販賣軍火，賺取暴利，並藉機擴大其侵略勢力。軍閥間的戰亂，使得社會不安，民不聊生。

第三幕描寫抗日戰爭勝利後，中國又因黨派之爭而引起內戰，老百姓再度陷入窮困之中……。

貫穿全劇的主人公，是一輩子都在經營裕泰茶館的老掌櫃王利發。他是一個精明且善於應付各種場面的生意人，秉性忠厚，一生在求好，求進步，求改良，但卻為時代所苦。最後，在看盡茶館內的人生百態、世事炎涼之後，悲哀的用自己的布腰帶結束了生命，像是為這苦難的歲月，發出一聲輕微的嘆息。

為了配合劇中時代的變遷，每一幕中，茶館的佈景都略有變動，而唯一不變的是貼在牆上、柱子上「莫談國事」的字條。

王掌櫃怕惹是生非，用字條提醒茶客們在「暢飲甘露，神遊六合」之餘，什麼都可以談，可就是不准談論國事。

然而，這整個劇本，不正是藉著茶館的故事，來談論著國事和天下事嗎？不正是藉著茶館的故事，在訴說著一個時代、一段歷史的興衰嗎？想到這裡，「莫談國事」的字條，微妙的凸顯出老舍式的幽默，不禁令人啞然失笑。

話劇保留戲

演出老舍《茶館》最多的，要算是北京人民藝術劇院了。該劇院於1952年成立，至今仍是中國大陸話劇界的最高殿堂。北京人熱愛這個劇院，親暱的稱它為「北京人藝」。

「人藝」最擅演京味話劇，京腔京韻

十足的「茶館」是他們拿手的一部重頭戲，也是永遠的保留劇目。

1958 年，「茶館」以話劇形式，由北京人藝首次演出。但當時正值「跑步進入共產主義社會」的大躍進時代，「茶館」濃郁的懷舊氣氛太不合時宜了，只演出幾場就被撤下來。文革時，「茶館」又被列為大毒草，禁止演出。後來，幸好得到愛好戲劇的高階官員的提示，在劇情中添加一些宣揚共產主義的紅線，「茶館」這個劇目，才得以倖存。

1980 年，北京人藝將「茶館」推向世界舞臺，曾赴西德、法國、瑞士等地訪問演出，造成空前的轟動，被譽為遠東戲劇的奇蹟。歐洲劇評家激動的說：「這部史詩般的話劇，給我們打開了一扇大門，展示了對我們來說還是陌生的文化，但就其人類的共通性來看，卻又似乎是極其熟悉的

境界。」

九十年代初，我曾客居北京，很快的就成為一個「人藝迷」。我經常在深夜或天明時，守候在王府井大街「北京人藝」的大門口，等待買票。

那時候，因多種娛樂形式在中國大陸快速的興起，話劇在市場競爭的浪潮下，掙扎著保持住一席之地。1993 年，北京人藝推出「戲劇卡拉 OK 之夜」，希望藉以打破臺上臺下的界限，讓劇院與觀眾的距離更加接近。當晚，劇院大廳中搭起「老裕泰」的佈景，觀眾們爭先恐後的穿上劇中人物的長袍馬褂，啜著小葉茶，成章成句的朗聲模仿劇中道白，我驚奇的發現，觀眾對劇本的內容竟是如此熟悉！人藝的演員們在廳內為觀眾簽名拍照留念，一些老演員扮演劇中角色已長達四十年之久，在觀眾的心目中，他們已與劇中人物融為一

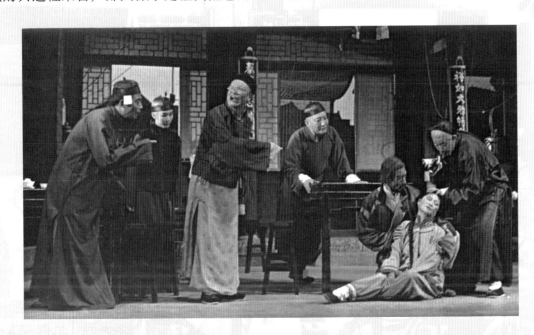

體，只聽見一聲聲熱情的呼叫，「王掌櫃的」、「常四爺」、「松二爺」、「秦二爺」、「康順子」、「劉麻子」、「黃胖子」⋯⋯，一位含著眼淚的中年觀眾，深情的問于是之先生，「您真的不再演王掌櫃了嗎?」我看到這裡，深深感到「茶館」裡栩栩如生的人物，已永遠活在觀眾的心中了。

曲劇連百場

由地方說唱藝術發展出來的劇種甚多，如陝西有秦腔、河南有豫劇、四川有川劇、江蘇有蘇劇、上海有滬劇等，而在北京則有曲劇。

老北京藝人的說唱表演，統稱為「曲藝」，包括京韻大鼓、單弦牌子曲、大鼓書、相聲、快書、蓮花落、太平歌詞等，都好聽易懂，雅俗共賞。文學大師老舍，對通俗的曲藝，也有很多創作和貢獻。五十年代時，他與老一輩的曲藝家們，將民間曲調與北方曲藝結合起來，在以單弦配樂、化妝彩唱的基礎上，發展出帶有鮮明地方色彩的新劇種，由老舍提議定名為「北京曲劇」。

為了紀念老舍誕生一百週年，「茶館」被改編成曲劇搬上舞臺，從 1998 年 12 月 1 日起，到 1999 年 6 月 15 日為止，計畫演出一百場。非常幸運的，我正巧趕上了最後一場在長安大戲院的隆重演出。

曲劇的「茶館」，強調以音樂效果來烘托情境，營造氣氛。例如多次用大合唱來增加劇情的震撼力；又如在結尾前，三位歷經滄桑的老人，為自己送葬，往空中丟撒紙錢的輪唱；以及最後王掌櫃在聚光燈下辛酸動人的獨唱，配上了淒涼的樂聲，

北京人民藝術劇院
演出「茶館」一景。

直催人淚下。

　　隨著百場演出結束，戲院外的廣告將被取下，我等在門口，懇求工作人員將揭下的海報送給我。這張設計簡潔明快的百場紀念海報，說明了老舍的「茶館」，不論是以話劇、曲劇或其他舞臺形式呈現，它那不朽的藝術魅力，將永遠吸引著一代又一代的觀眾們。

「茶館」劇中，歷經滄桑的老人，將紙錢灑往空中，為自己送葬一幕，催人淚下。

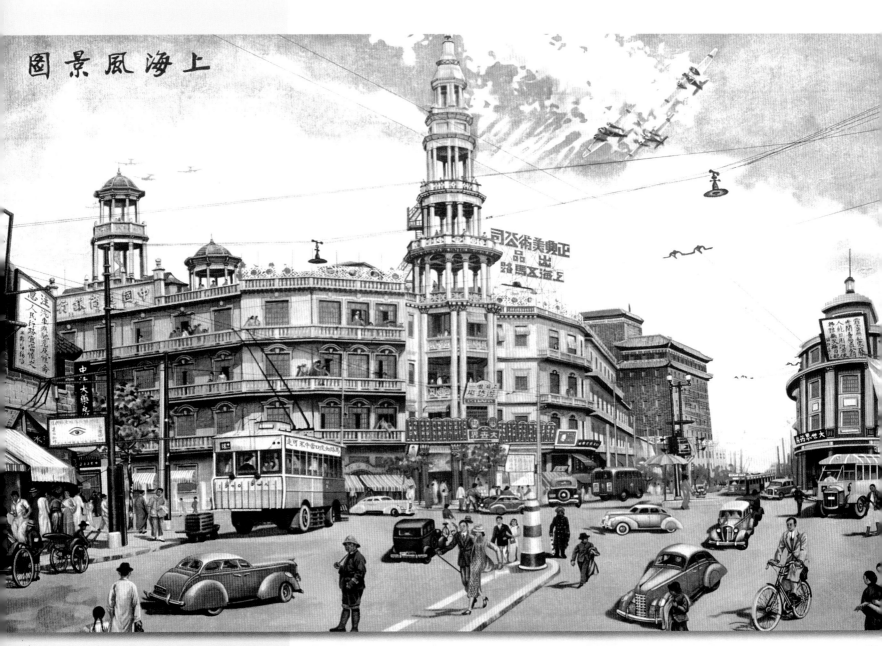

上海風景圖，61 × 91cm。1930 年代的上海，中西匯合、華洋共處，是一個充滿了生命力的城市。

猶太人在上海
——一段不被熟知的歷史

1999 年歲末,《時代周刊》(*Time*) 推選愛因斯坦為二十世紀的風雲人物。這位偉大的科學家,因生為德國猶太人,曾是納粹反猶運動中的政治難民,也因此激發了他堅決反戰的立場及積極維護人道主義的仁愛之心。

在一本舊雜誌上讀到過愛因斯坦曾於 1922 及 1923 年訪問上海,受到中國及猶太社團的熱烈歡迎,當時在上海發行的《以色列信使報》(*Israel's Messenger*) 曾對此消息有詳盡的報導。由此使我聯想到清朝末年,猶太人在上海發跡的種種傳奇,以及二次世界大戰期間,上海對猶太難民伸出援手的感人故事。

以下僅就我所知,介紹給大家,並以此文,向二十世紀風雲人物 —— 愛因斯坦 —— 致敬。

猶太人在開封的千年歲月

記得我先生曾說過,他在高中的一位同學,鬈頭髮,大鼻子,長相十分「猶太」,但祖籍卻是河南開封。其實,開封的猶太人,是有歷史根據的。大約在宋朝時期,一些中亞地區的猶太商人,經由絲綢之路進入中國,後來選擇在繁盛的都城「開封」

1922 年,在上海發行的《以色列信使報》刊登愛因斯坦訪問上海的消息。

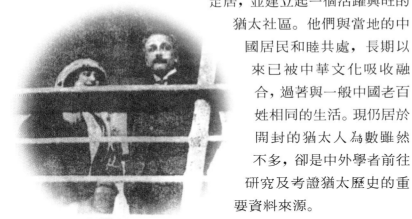

畫中有話

愛因斯坦與夫人曾於 1922 年 12 月及 1923 年 1 月訪問上海。此圖為他們抵達上海時所攝。

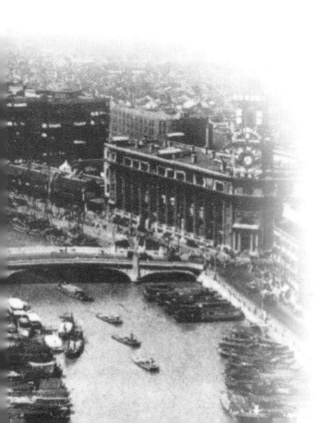

定居，並建立起一個活躍興旺的猶太社區。他們與當地的中國居民和睦共處，長期以來已被中華文化吸收融合，過著與一般中國老百姓相同的生活。現仍居於開封的猶太人為數雖然不多，卻是中外學者前往研究及考證猶太歷史的重要資料來源。

猶太人在上海的百年興衰

上海的猶太人與開封的猶太人，最大的不同之處，就是沒有在當地生根，他們在上海開埠後進入中國，又在第二次世界大戰結束時離去。大約從 1850 年到 1950 年間百年的停留，在歷史的長廊中，像是一片浮光掠影，成為一段不為世人所熟知的歷史。然而，對中國人與猶太人來說，這百年間的風雲際會，是具有深遠意義，並值得紀念的。

猶太人在上海，可以用到達的時間來分成三個階段。最早從 1850 年開始，由中東而來的塞法迪猶太人（Sephardic Jews，以下簡稱塞猶）是唯一不以難民身分進入上海的猶太人，他們到上海的目的是為了經商與興辦實業。到了二十世紀初期，由俄國而來的猶太人（Russian Jews，以下簡稱俄猶），是為了逃避俄國境內的反猶運動及俄國大革命，而南遷上海的難民群。1930 年代，第二次世界大戰期間，由歐洲而來的猶太人（以下簡稱歐猶），則是為了逃避納粹瘋狂的迫害與屠殺（Holocaust），紛紛湧入上海港口的難民潮。

這三批來自世界不同地方的猶太人，先後在上海找到了可以安居樂業或躲風避雨的角落。他們之間息息相關互相扶持，並與當地的上海人同甘共苦，攜手共度了百年的興衰。

上海灘的富商 —— 塞法迪猶太人

塞猶對上海早期的開發與工業化的促進，有很大的影響。其中最有名的三大家族，沙遜（Sassoon）、哈同（Hardoon）和嘉道理（Kadoorie），分別在工商企業、房地產、學校、醫院等公用與慈善事業上做出重大的貢獻。他們在上海灘上崛起的種種傳奇，雖然眾說紛紜，但都得從沙遜家族談起。

1840 年代，老沙遜原是住在印度孟買的殷實棉商，他平常喜歡親自去郵局取信，當他注意到一位同行競爭的英國對手常常收到寄自中國的信件，就好奇的打聽，發現原來上海在鴉片戰爭後，已於 1843 年開放為自由通商口岸，給外國商人提供了無限致富的商機。老沙遜掌握住這個大好的機會，立刻派遣兒子前往上海，開設了第

一個塞猶創辦的公司——沙遜洋行，為猶太人在上海，播下了第一粒種子。

沙遜洋行的雇員，多半是原籍巴格達的塞猶，他們嚴守猶太教義中尊重別人、善待鄉居的信條，公司業務蒸蒸日上，建立起在上海猶商財團中的領導地位。後來雇員中的哈同、嘉道理等人離開沙遜集團後，自立門戶，也都獲得成功。其中尤以哈同最為精明過人，也最具經商才能。他利用上海優越的地理條件，發展進出口貿易，經營鴉片買賣和投資房地產生意，後來成為上海南京路的地產大王，一度成為遠東第一巨富。二十世紀初，在上海的塞猶約有一千餘人，都過著富有優裕的生活，在國際商界及金融界佔有舉足輕重的地位。他們運用雄厚的財力，積極設立和擴充各種猶太集團，來穩固其在上海灘上的權勢與地位。

由貧困步小康 —— 俄國猶太人

1887 年，第一個到上海定居的俄猶名叫 Haimovich。日俄戰爭（1904 ～ 1905 年）之後，一些俄猶士兵，不願再回到反猶太的俄國，就從中國北方移往上海。1917 年以後，又有大批俄猶，為了逃避俄國境內日益擴大的反猶運動 (Pogroms) 和俄國大革命所引起的內戰，陸續由西伯利亞進入中國東北的哈爾濱、瀋陽等城市。1930 年初，日本侵佔東北後，許多俄猶不願屈居於日本管轄區內，而離開哈爾濱，南遷至上海、天津等國際性的大都市。這使上海俄猶的人數，從 1920 年的五百人驟增至

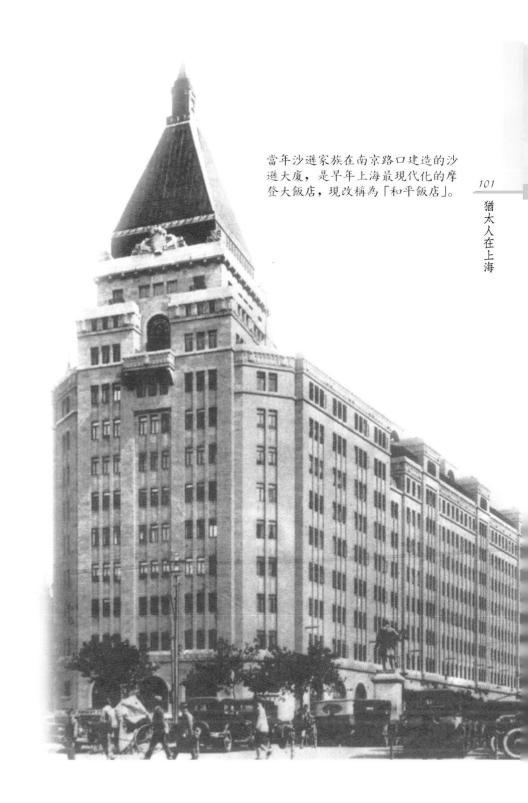

當年沙遜家族在南京路口建造的沙遜大廈，是早年上海最現代化的摩登大飯店，現改稱為「和平飯店」。

1930 年的五千人。這些俄猶剛到中國時都很窮困，又不諳英文（當時上海主要的國際語言是英文），只好聚居在一起（大部分在法租界），他們靠塞猶及一些中國人的資助，努力的從小本生意做起，開設餐館、雜貨店、糕餅店、書店、玩具店、時裝店、毛皮店、珠寶店等等，逐步致富，生活也漸趨穩定，進而組織許多團結緊密的俄猶社團，辦報紙，印雜誌，舉辦各項文化、藝術、體育等各方面的活動，是當時上海地區，頗為活躍，並具有很大影響力的團體。

逃往避風港 ── 歐洲猶太人

1930 年代，納粹以「反閃族」主義 (Anti-Semitism) 對猶太人由宗教迫害轉為種族迫害。希特勒更提出「對猶太問題的最後解決方案」，意指滅絕所有在歐洲的猶太人。在德國或德國佔領區的猶太人，為了逃避納粹瘋狂的屠殺，驚惶失措中，紛紛逃往極少數願意接納他們的國家或地區。然而，這少數可以逃生的地方，卻又有許多移民的限制，有的只肯收容孩童，有的要求帶入投資資金。而當時號稱世界第三大城（繼紐約、芝加哥之後）的上海，卻無條件的張開了雙臂，難民們不需簽證，也不要資金，就可以投入這個溫暖的避風港。僅在 1938 至 1939 年間，就有將近兩萬名的難民湧入上海。當時上海可以說是全世界中唯一不要求歐猶簽證，就可登岸的港口。

這項舉動，凸顯出中國的人道主義精神和寬容大度的一面。

上海原有的猶太人，這時也展現出熱烈的同胞愛，用大卡車將抵達港口的難民們，一車又一車的送往臨時收容站，如沙遜家族擁有的河濱大廈 (Embankment Building) 等地，再逐步一一為他們安排出路與住所，初來的歐猶難民在上海有一片自由的天空，只要他們能力所及，可以選擇居住的地區和合適的工作。

歐猶登岸時，大部分一文不名，藉著各方的資助，紛紛開設起帶有歐洲風味的各種商店，德國露天餐館、維也納咖啡屋、巴黎時裝鞋帽店，……在不知不覺中，將歐洲優雅浪漫的氣息帶入上海。難民中人才濟濟，醫生、律師、教師、作家、導演、

俄猶在上海開設的毛皮店。

演員、編輯、記者、畫家、音樂家（據說光是交響樂團的指揮就有十五人之多）。音樂廳中演奏古典名曲，劇院中演出西洋名劇，舞廳中播放華爾滋舞曲，……加上各種報章雜誌的發行，歐猶們的各種文化活動，曾經大大的豐富了上海地區人們的精神生活。

然而好景不常，1941 年，日本轟炸珍珠港後，趁勢佔據了上海。1942 年，納粹駐日本的首席代表梅辛格 (Meisinger) 提出「上海最後解決方案」，示意日本佔領當局執行屠殺居住在上海的猶太人。

至今為止，還沒有人真正知道為什麼日本當時並未執行這項殘酷的任務，而只是折衷性的將上海北邊的虹口區，設立為「無國籍難民限定居住區」，命令自 1937 年以來，從歐洲抵達上海的難民（意指歐猶難民），在一個月內遷入這一劃定地區。剛剛安定下來的歐猶，再度陷入驚惶失措之中，於 1943 年春，被迫搬入虹口隔離區。

虹口區原本就住有許多貧困的中國居民，一下子增加了兩萬名的難民，變得更為擁擠不堪，常常是幾十個人擠在一個小房間內生活。在這樣惡劣的環境下，中國人並沒有排擠他們，反而給予無限的同情與支持。中國鄰居教難民們如何使用扇子搧燃煤爐，如何剪裁修改破舊的衣帽使之煥然一新，如何用簡單的木工製作家具。嘉道理家族在虹口設立學校，使難民的子弟，能繼續學業並學習中國語言及文化。1945 年，美軍曾誤炸虹口區，死傷多人，中猶居民互相救助，不分彼此，同舟共濟

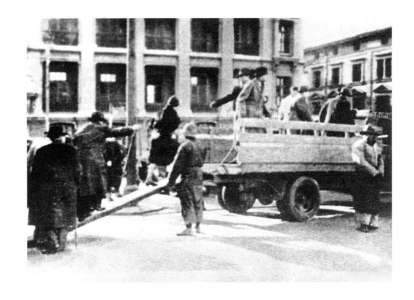

歐猶難民到達上海後，由大卡車送往臨時收容站。

的患難真情在默默的滋長著。

難民們的行動，受到日本佔領局嚴密的控制。進出虹口隔離區，都得申請只有當天有效的通行證，若工作或上學地點在虹口區外，則天天都要申請通行證。日本軍官 Ghoya 是簽發通行證的負責人，他自

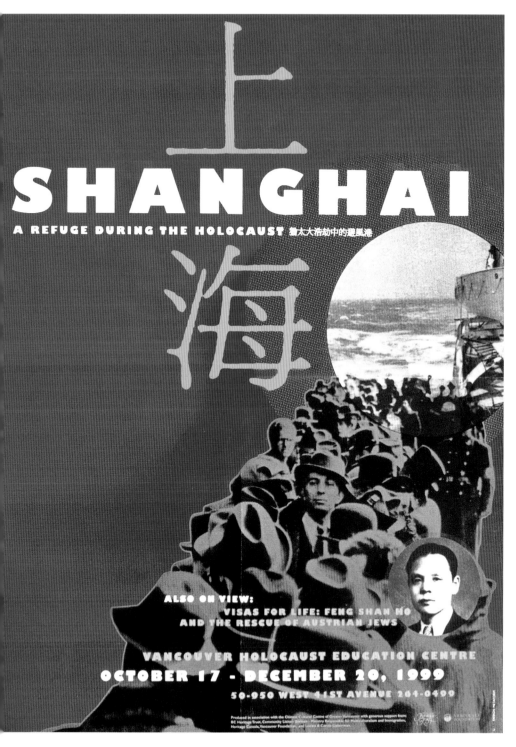

「上海——猶太大浩劫中的避風港」在加拿大溫哥華展覽的宣傳海報，40.6 × 50.8cm。

封為「猶太人的國王」，對難民百般刁難，動輒拳打腳踢，辱罵交加，難民們忍氣吞聲，敢怒而不敢言。

虹口與上海市區之間，有一座花園大橋 (Garden Bridge)，橋上警衛森嚴，日本警衛自稱代表天皇，人們經過時都要向他們脫帽敬禮，甚至當電車經過大橋時也要停車，全車的乘客都要脫帽鞠躬，不然可能惹來殺身之禍。較之日本的殘暴無理，中國人的表現就更顯得寬厚溫和了。

1945 年 8 月，當收音機中傳出日本天皇宣佈無條件投降後，舉世歡騰。但虹口區的歐猶難民卻如驚弓之鳥，不敢跨出隔離區。直到中國友人向他們確保戰爭已經結束，他們首先找到了 Ghoya，狠揍一頓，發洩出一肚子脹滿的怨氣後，才歡天喜地的跑到上海灘、法租界等地，慶祝重獲自由，並慶幸自己能在上海這個最後的避風港中，躲過一場猶太民族的浩劫。

英姿煥發的美國大兵開著古普車進入上海市區，宣佈勝利，他們象徵了和平與希望的到來。上海的猶太人嚮往著美國自由寬闊的天空，爭先恐後的申請前往美國的簽證，有些猶太人想回到歐洲的家鄉，有些猶太人帶著愛國的理想，前往剛成立新政府的以色列，也有些猶太人懷著對中國深厚的感情而不願離去，其中如著名的小提琴家 Alfred Wittenberg 一直任教於上海音樂學院，至 1953 年去世為止。又如1939 年從奧地利逃到上海的羅生特醫生 (Dr. Jacob Rosenfeld)，他一到上海，立刻開設診所，醫治難民區內迅速傳播的各種

疾病。1941年後，他加入中國共產黨解放軍擔任軍醫，曾為抗日做出貢獻，後來成為解放軍中唯一昇任為將軍官階的外國人。

「中國通」與「尋根」

曾經在上海住過的猶太人，稱自己為 "Old China Hand"（中國通），近年來不斷從歐美各地重返上海，做尋根之旅。

曾任美國財政部長的 Michael Brumenthal，回憶起住在虹口區的日子：他曾

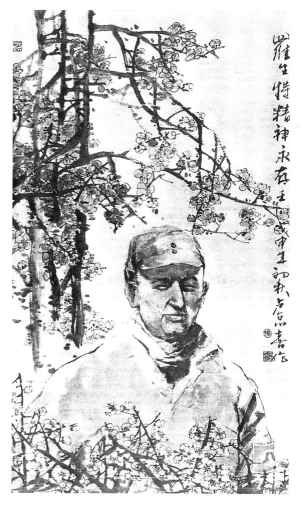

羅生特醫生曾是上海的歐猶難民，後來成為中共解放軍將官中唯一的外國人。

找到一份送麵包的工作，每天的薪資就是半條麵包，可以拿去換錢，但大部分的時候都被他吃掉了，因為食物太少，又太飢餓了。

Karl B. 回憶小時母親帶他去龍華寺，母親雖不信中國神明，卻買了一把香進廟內許願，祈求在德國集中營的舅舅平安。戰後，他們驚喜的與舅舅取得聯繫，得知舅舅曾被轉送過好幾個集中營，卻都奇蹟似的能夠倖存。因此至今 Karl 手腕上都戴著一個保平安的中國佛像飾物。

Kurt D. 帶著女兒回到虹口舊居，他用流利的上海話說，如果沒有這個避難的地方，他可能就活不了，當然也就不會生這個女兒了。當他看見以前的中國鄰居時，兩位老人互相注視著對方的白髮，突然緊緊擁抱在一起，Kurt 激動的說 "Old Friend, Friend Old..."，中國老人也隨著用中文重複「老朋友，朋友老矣……」，多少辛酸，盡在不言中。

何鳳山簽發生命的簽證

上海的猶太難民，還要感謝曾經幫助他們逃往上海的許多幕後英雄。

例如日本駐立陶宛的領事 Sugihara，為了伸張正義，曾不顧上級的禁令，給當地的波蘭猶太難民去日本過境的簽證，使他們能經過日本再去上海。因此，Sugihara 大約拯救了將近六千人的性命。

長江三峽棒棒情

最近，在一場音樂會中，聽到一首動人的《長江之歌》：

　　妳從雪山走來，春潮是妳的風采；
　　妳向東海奔去，驚濤是妳的氣慨；
　　妳用甘甜的乳汁，哺育各族兒女；
　　妳用健美的臂膀，挽起高山大海。
　　妳從遠古走來，巨浪蕩滌著塵埃；
　　妳向未來奔去，濤聲回蕩在天外；
　　妳用純潔的清流，灌溉花的國土；
　　妳用磅礴的力量，推動新的時代。
　　我們讚美長江，妳是無窮的源泉；
　　我們依戀長江，妳有母親的情懷。

中國人的母親河

美妙悠揚的旋律，描繪出中國第一大河的源遠流長。特別是末尾那句「我們依戀長江，妳有母親的情懷」，像琴弓一樣，溫柔的撥動著我的心弦，讓我回憶起小時候，常聽到母親唱的一首歌：

　　我住長江頭，君住長江尾。
　　日日思君不見君，共飲長江水。
　　此水幾時休？此恨何時已？
　　只願君心似我心，定不負相思意。

那多情纏綿的歌詞，使幼小的我，曾對母親的情感，做過種種的猜測。但母親卻說：「傻孩子，那是我的思鄉曲啊！我是喝長江水長大的，長江──它是一條中國人的『母親河』哪！」

而我卻在太平洋和臺灣海峽的環抱中長大，那個年代，中國還沒有對外開放，因此，母親歌聲中的「長江」，對我來說，一直只是個遙不可及的地理名詞。如今，我們可以自由自在的遨遊祖國山川大地，那童年時代對「母親河」的嚮往和好奇，現在也可以身歷其境，去細細體會它讓人依戀和朝思暮想的魅力。

我還在等什麼？現在就放下手邊的工作，收拾行裝去長江三峽，完成多年來的一個心願吧。

屈原《桔頌》明心志

我躺在艙房內舒適的床上，望著窗外移動的青山。滔滔江水像母親的手，輕搖著我的睡床，也像母親的歌聲，低低哼著催眠曲……。

忽然聽見一陣急促的敲門聲，我趕緊去開門，門外竟站著賣盤子的老漢，和一個眉清目秀的小男孩。男孩對我說：「我爺爺來請張老師去我們村裡玩玩。」可能嗎？船正開著呢。老漢說：「不礙事的，跟我來吧。」

當我們走到江邊，看見一大群人在撿石頭。那些經歷了百萬年江水沖擊的石子，有天然形成的紋路圖案，還有色彩斑斕的顏色，可以說是長江地區的特產。江邊一位「石友」，癡癡的說：「大壩蓄水以後，三峽這些美麗的石子，將要永遠沉沒在水底了，現在還不揀，以後就來不及了。」

上岸後，先穿過一片片綠油油的水田，老漢得意的說：「我們這兒的耕牛可神了，不必穿鼻繩受人指揮，自己就知道怎麼耕

地。據說，很久以前，屈原將描寫民間疾苦的詩句寫在竹簡上，寫完後卻找不到捆竹簡的繩子。剛好被路過老農看見，急忙解下牛鼻繩，送給他所景仰的屈原。從那以後，我們的牛都不再用鼻繩了。」水田後面，是一叢叢金黃色的柑桔園，老漢又說：「我們這兒產的柑桔全國有名，妳嚐嚐，水甜水甜的。」我點頭相信。早在兩千餘年前，屈原就寫過《桔頌》，就是以家鄉桔樹的習性，來比喻自己忠貞不屈的個性。如此算來，這裡的柑桔，年頭可長哩！

但是，為什麼那條牛坐臥在田埂上，而不耕田？為什麼有人正在砍伐一棵棵好端端的桔樹？老漢滿臉無奈的表情，「因為水庫灌水前，這裡都要被夷成平地。」

小男孩跑在前面，說要帶我去樂平里的「香爐坪」，並指著一塊石碑，上面寫著「楚三閭大夫屈原誕生地」。然後，又指指不遠處的一口古井，說道：「屈原小時候，每天都和他姐姐來這洗臉梳頭，所以這口

井叫『照面井』。學校老師說，屈原和姐姐的感情很好，當屈原做官受到委曲時，姐姐特別從婆家趕回家中，安慰和陪伴弟弟，這也就是『秭歸』地名的由來。」

香溪河與桃花魚

走啊走啊，前面出現一條清溪，並傳來陣陣幽香，這一定就是那有名的「香溪」河。附近的寶坪村，正是漢代美女王昭君的故鄉。

老漢興緻勃勃的講述著一個古老的故事。王昭君被選入漢宮時，不肯從俗賄賂畫師，而被畫得很醜，因此被打入冷宮。後來匈奴王前來求親，愛國的昭君自願前去和蕃。出塞前，她從京城趕回故鄉和親友泣別，當她把浸滿淚水的手帕，放入門前小溪中清洗時，溪水頓時香氣滿溢，久久不散，從此人們就稱這條小溪為「香溪」。而昭君的串串淚珠掉入溪中，竟變成五顏六色，像片片桃花一般的「桃花魚」了。

其實，這桃花魚是一種極其古老又珍貴的稀有生物，學名叫做「桃花水母」。我們經過香溪時，看見許多飄著笑聲的小船，載著一家大小，或親密的情侶，他們用紗布做成的小網子，輕輕網起漂亮多彩的桃花魚，再小心翼翼放入帶來的玻璃瓶中。

老漢惋惜的說：「水庫蓄水後，就再也聞不到香溪河的香氣，再也看不到桃花魚游水啦。」

長江之歌永傳唱

前方傳出一陣喧鬧，夾雜著鞭炮和鑼鼓聲。小男孩高興的喊：「到了！到了！」原來今天是老漢為新添的孫兒辦滿月酒的好日子。老漢眾多的家人們，喜氣洋洋的滿堂穿梭，親友鄉里都帶著禮物，魚貫前來道賀。

老漢拍拍手，要求大家安靜。他把我讓到大堂中央，嚴肅的宣佈：「鄉親們，這位張老師，是國外來的稀客。我們秭歸人，很快就要移民到各地。老祖宗留下的好東西，也會分散流失。」他看一眼那包在大紅花布中的嬰兒，接著說：「我想請張老師把我們家鄉的文物，帶到國外去，設立一個秭歸博物館，將來我們世世代代的兒輩孫輩，都可以去那裡觀看家鄉的歷史文物。」眾人拍手叫好。我情急之下，結結巴巴的說道：「可……可是，我……我只有兩隻箱子啊！」老漢爽朗的哈哈一笑：「沒事兒，我給妳找根棒棒來，妳挑回去就成了。」不

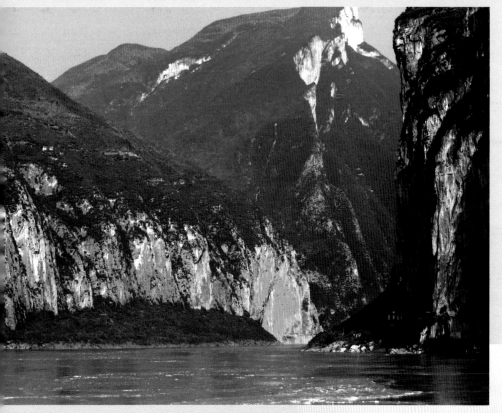

由我分說，我的肩上立即多出一根長棒棒，兩頭各繫一個大竹簍。眾人們爭先恐後的把寶貝投入簍中，一根牛鼻繩、兩塊大石碑、三袋花卵石、四斤甜柑桔、五包香爐灰、六捆古竹簡、七瓶桃花魚、八杯香溪水、九套線裝書、十疊青花盤……我忍不住大叫起來：「好重啊！好重啊！挑不動了哇！」

同房的阿靜輕輕搖著我，「妳做夢啦？醒醒吧！就要下船去看三峽大壩工程了。」我睜開迷糊的雙眼，踉蹌的站了起來，抬頭望著舷窗外，萬里江水依舊奔流，對岸青山仍然含笑，而我那隻沉重的棒棒啊……才下了肩頭，又上心頭。

瞿塘峽。

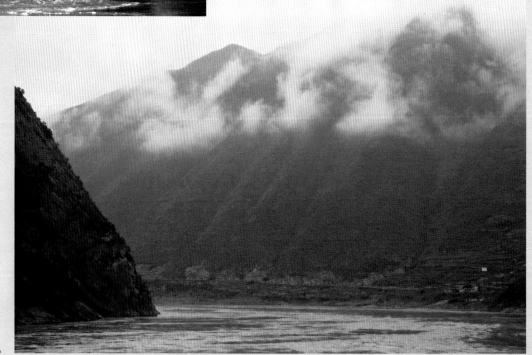

巫峽。

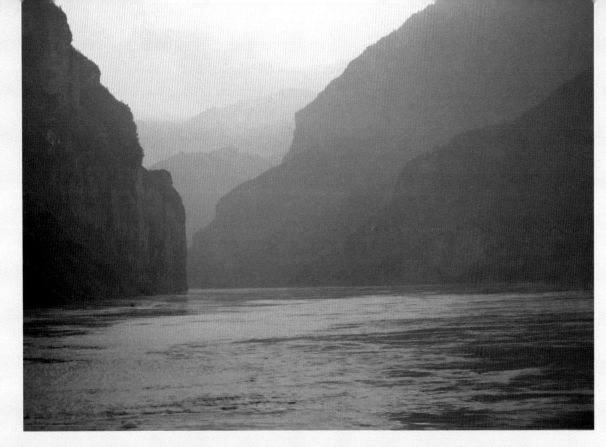

西陵峽。

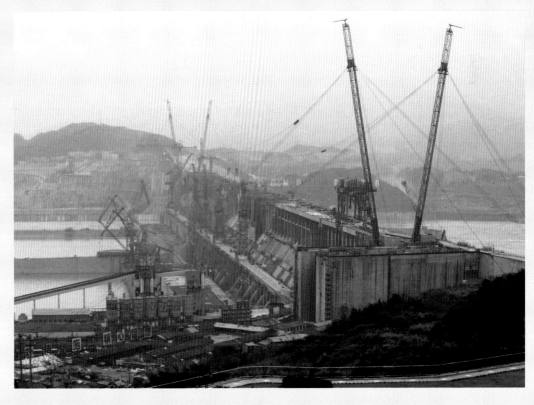

長江大壩。

IT'S FUN TO 'PHONE!

Turn a few minutes into fun by calling a friend or loved one. Whether it's

down the street, or across the country, a sunny get-together makes the day

a lot brighter. Lonely feelings are laughed away by a cheerful visit by telephone.

So treat yourself to a welcome break and just for fun—call someone!

BELL TELEPHONE SYSTEM

Saturday Evening Post, May 1958

貝爾電話公司 1958
年的廣告。標題「讓
電話帶給你陽光和
歡笑」。

月下老人的獨白
——千里姻緣一線牽

不瞞您說，我的年歲確實很大了。就說那一般人吧，在填寫年齡欄時，兩位數字總夠用了，而我呢，可能要用到四或五位數字。哎！年頭真太久遠了，連我自己都鬧不清到底有多少歲啦！但人們總說我不見老，永遠是一把白鬍鬚，慈眉善目的笑臉。常有人問我養生駐顏的祕訣是什麼？

嘿嘿，說穿了，其實很簡單，那就是我熱愛我的工作，全心全意的投入吧！

牛郎織女鵲橋會

但是，我的工作可不容易，我得掌管人間的愛情，和撮合天下的婚姻。剛開始時，因為經驗不夠，常常出紕漏。有一回，

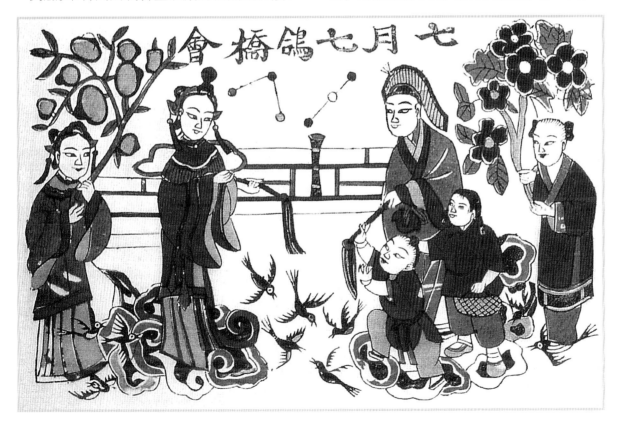

中國民間木刻年畫中的「牛郎織女鵲橋會」。有詩曰「千里姻緣一線牽，牛郎織女到河邊。百鳥搭橋來相會，七夕佳節喜團圓。」

一個老實忠厚的放牛郎，被兄嫂趕出家門，正牽著一頭老牛在河邊漫無目的的走著。我不忍看他孤苦伶仃的模樣，就將正在河中戲水的織女許配給他，他們成了恩愛的夫妻，有一個溫暖的家，和一雙可愛的兒女。可萬萬沒想到，這位織女原是七仙女下凡。天上土母娘娘不允許仙女私嫁凡夫，大怒之下硬把織女押回天庭，並摘下頭上玉簪向天空中一揮，劃出一條波濤洶湧的天河，橫跨在牛郎織女之間，讓他倆無法相聚。這事兒呢，都怪我沒弄清楚仙凡不相配的天條，害得好好一個小家庭支離破碎。我懷著內疚的心去向玉皇大帝求情。心腸較軟的玉帝也被小夫妻間真誠的愛情所感動，特准他倆一年聚會一次，時間訂在農曆七月初七的夜裡，由喜鵲在天河上搭座橋，牛郎可以帶著兩個孩子，走上橋去與織女相會，互訴思念之情。人們老是擔心搭橋的材料不夠，七夕那天，許多地方的姑娘們，會把繩線扔到屋頂上，好讓喜鵲啣上天去搭橋用。每年七夕夜，大家都坐在院子裡，仰頭遙望著如銀線般的天橋，默默祝福那對被牽引在一起的情人。

我那次的失誤，雖然創造出一個最浪漫的民俗節日——「七巧節」，但牛郎織女一年只能見一次面，多少令我有些悲傷。從此，我為人們配對時，特別小心仔細，常親自四出走訪，免得再犯錯誤。

月下老人的典故

到了唐代，有一天，我去河南商丘地帶工作，趁著月色皎亮，正好翻出布袋中的未婚男女名冊，一一勾畫核對。這時走來一名叫「韋固」的年輕人，問我所看何書？袋中何物？我耐心地向他解釋，書是天下姻緣簿，而袋中裝的則是許多紅色的線繩。我只要按簿中記載，用紅線繫在配對男女的腳上，那麼不管他倆隔著多麼遠，環境多麼不同，最後終究要結成夫妻。韋固心急的問，那他將來的老婆會是誰？我翻書一查，是附近賣菜窮瞎婆子的三歲小女兒。韋固聽後，怒斥為無稽，又派僕人去暗殺那小女孩。僕人手軟，刺刀只傷到女孩的眉心。

過了十幾年，韋固因打仗立了功，因而娶得大官的千金小姐為妻。新夫人雖貌美如花，但眉間總是貼著花片，韋固好奇問之，新夫人說三歲時，曾被人刺傷，當時的地方官看她可憐而收養她，現在眉間仍留有疤痕，所以用貼片來遮掩。韋固聽後，想起了當年我在月下的預言，直呼天命不可違啊！從此，人們知道我為人牽紅線的法力無邊，大家都尊稱我為「月下老人」或「月老」了。這段典故可是有史可考的噢！不信，您讀讀《續幽怪錄》，就明白我沒胡謅。

日月潭光華島上的月老塑像。

西方愛神邱比特

後來，時代越來越進步，飛機、火車、輪船到處跑，東西半球開始交往，偌大一個地球倒變小了。中國人和外國人，交上朋友、談起感情，竟還要論及婚嫁！這一下子我更忙了，時不時就得出國考察那些老外情人。

到了西方，我才發現他們也有一個專管男女感情的神仙，名叫「邱比特」（Cupid）。那家伙少說也有幾千歲了吧，但他比我還不顯老，簡直就像個娃兒似的，成天光個身子，背著一袋弓箭，小翅膀一展，到處飛著玩兒，途中若遇見看起來相襯的男女，就頑皮的抽出弓箭，咻的一聲，射穿兩人的紅心，然後聽到「哎喲！哎喲！」兩聲慘叫，被箭射中的二人，就墜入了情網。在我看來，邱比特這種牽線的方式，實在太魯莽、太草率和太盲目了。難怪西方的怨偶特別多，分居、離婚、打官司，就像喝白開水一樣方便，天天可以發生。

比較起來，我處理事情，就要謹慎保守、又細心溫柔得多了。每次拿到未婚男女名冊時，我總會按照他們的性情、習慣、愛好、學識、出身和生辰八字，配成對對佳偶，然後依他們的形象，用黏土塑捏出土偶，並用紅線輕輕繫牢婚配土偶的雙足，再拿到戶外曬太陽風乾後才算完工。經過這層層功夫，配成對的夫妻，多半是跑不掉的美滿幸福。

但是，據邱比特說，不管是他的箭，還是我的紅線，都已經落伍了。現在出現一種叫「電話」的東西，男女雙方不論相

隔在天之涯海之角，只要拿起電話筒，互道一聲哈囉達令後，就可以藉「電話線」脈脈傳情。假如不在乎電話費昂貴，綿綿情話，愛談多久就可以談多久！而且「電話線」只傳其聲，而不顯其形，因此不要換衣整髮，不需修飾化妝，更不必正襟危坐，只要線夠長，站著談、坐著談、躺著談、趴著談、滾著談……悉聽尊便！

貝爾夫婦情深篤

邱比特又說，我倆這愛神的職位，早就該拱手讓給這位電話發明人 —— 亞歷山大‧葛蘭姆‧貝爾 (Alexander Graham Bell, 1847 ～ 1922 年)。他老人家技高一籌，不必親自出馬，只要靠那無所不在的電話線，即可令天下有情人終成眷屬呢。

說真格的，要我就這麼退下來，把紅線讓給電話線，還真不甘心。再說，貝爾

原是英國人，後來入籍美國，算是個國際人士，但他對咱們中國的民情，不見得熟悉，我怎能放心讓他接管同胞們的愛情和婚姻呢？但是無論如何，我得前去拜望貝爾先生，實地瞭解一下情況，才能對國人有所交代。

貝爾住在美國東北角的新英格蘭區，那裡的冬天，經常是風寒地凍。我按地圖指示，直到天黑才找到貝爾的住處，但僕人說主人夫婦晚餐後，出門散步去了。哎！漫漫風雪中，我這「非常任務」怎麼完成？僕人卻說不難，只要順著街道走去，在某一個煤氣路燈下，見兩人面對面，眼對眼，相擁輕語者，即貝爾夫婦也。果不其然，

我遠遠望見兩個身影，在黃暈暈的路燈下，輕輕擁抱一陣，喁喁細語一番，然後手牽手，消沒在黑暗中。到了下一個路燈，他們又停住，輕輕擁抱一陣，喁喁細語一番，然後再手牽手，消沒在黑暗中。再到下一個路燈，他們又停住……

我快步追趕而上，說明來意後，不禁好奇的問，為什麼賢伉儷要在每一個路燈下，停下來說話？貝爾也有一大把漂亮的白鬍子，在唇邊的鬚角修剪得特別整齊，說話時唇形清晰可見。他說妻子梅波（Mrs. Mabel Bell）小時候因病發燒，而失去聽覺。但她精於讀唇術，所以他倆談情說愛，必定得在明亮的光線下，臉對著臉，讓二人

眼睛和嘴唇之間形成一條柔和的溝通線。他一提起「線」，倒讓我想起倍受情侶們歡迎的「電話線」，我不正是為此前來，敦請貝爾出山當愛神的嗎？貝爾搖搖手謝絕了，他說「電話」只不過是他眾多發明項目中的一種罷了，他最大的心願，不是當愛神，而是成為一個能教所有耳聾人說話的老師。

末了，貝爾告訴我，電話已在中國流行起來，中國人最初稱它為「德律風」(Tele-phone)，好像皇帝溥儀都安裝了一架。他語重心長的勸我趕緊回國，掌握住「電話線上羅曼史」迅速發展的情勢。

新新人類網上情

有道是「神仙一日，人間百年」。我坐飛機回來只消一天功夫，而人們已進入一個嶄新的紀元——二十一世紀。聽說，現在談戀愛，都靠「網線」了。怪不得蔡智恆寫的那本書《第一次的親密接觸》，可以賣翻天！那不就是描寫男女青年，在電腦網線上譜出的愛情故事嗎？

從前人們給我建過不少祠堂，比較有名的包括杭州西湖邊，和臺灣日月潭中光華島上的月下老人祠。熱戀中的男女，經常去那裡向我求籤問卜，指點迷津。後來經過戰亂和地震等天災人禍，祠堂都一一消失了。以致於情侶們和我，漸漸失去了聯繫的地方。看樣子，我也得成立一個「月下老人」電腦網站，好讓普天下癡男怨女，都能投訴有門，上網和我聊天。

且讓我先喝杯咖啡，看看電視，輕鬆一下，再開始工作吧。

千里姻緣一線牽

電視上正在播放「非常男女」。什麼？那節目主持人胡瓜和高怡平，憑著兩條「麥克風線」，就能在短短的一個半小時內，成功的速配十對男女？

哎！哎！在這個充滿了競爭的社會裡，真是不進則退啊！咖啡待會兒再喝吧，先去打開電腦，設計設計我的網頁，早日開

電話發明人貝爾及其夫人合影。

工才是。

　我是這麼想的，首頁畫面的正中央，放一張我戴紅風帽，穿紅披風的近照。兩旁書寫一幅對聯：

　　願天下有情人都成了眷屬

　　是前生註定事莫錯過姻緣

　那橫批呢？嗯，嗯，就寫「千里姻緣一線牽」，您看如何？

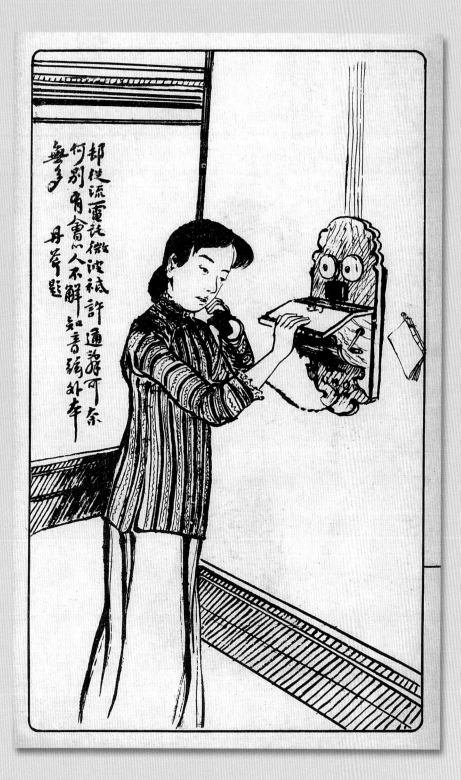

第七集
The Violet.

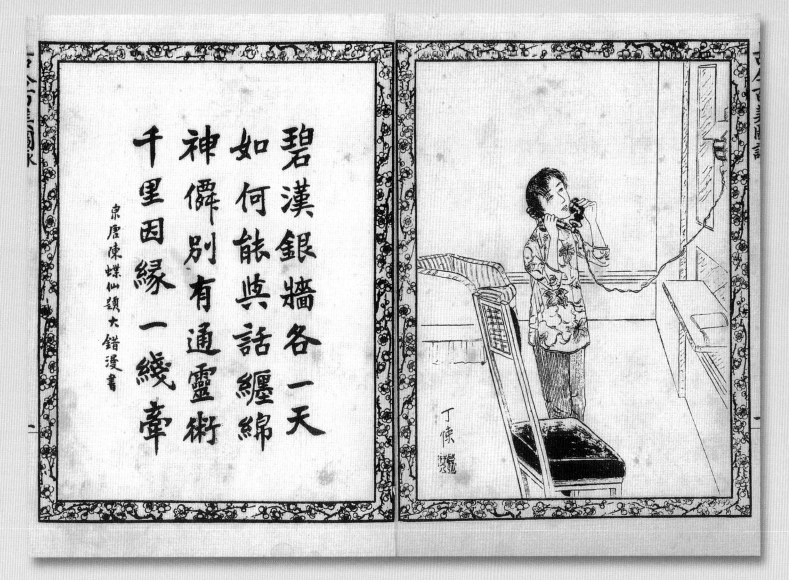

碧漢銀牆各一天
如何能與話纏綿
神僊別有通靈術
千里因緣一綫牽

泉唐陳蝶仙題　大錯漫畫

民國初年的雜誌和畫報中，經常出現時髦女子使用新發明的電話之圖片。

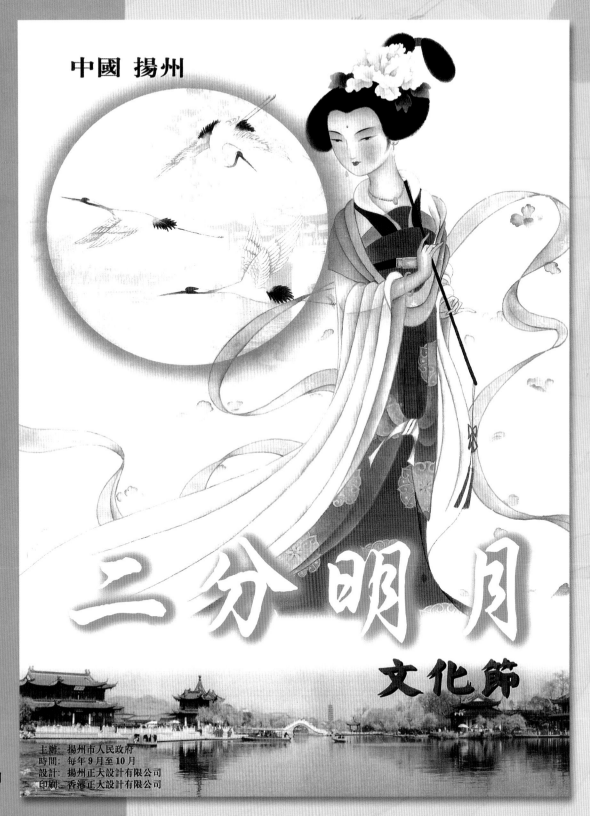

中國 揚州

二分明月

文化節

主辦：揚州市人民政府
時間：每年 9 月至 10 月
設計：揚州正大設計有限公司
印刷：香港正大設計有限公司

揚州瘦西湖「二分明月
文化節」宣傳海報。

揚州船娘的背影

去揚州前，曾經讀過許多古詩名篇，對這有「綠楊城廓」美稱的歷史名城，心中充滿了遐思與嚮往。「春柳如煙，瓊花飄香，二分明月，玉人吹簫……」數不盡的旖旎風光，確實令人回味不已。然而，古城之行給我留下印象最深刻的，並非人人傳誦的煙花明月，卻是瘦西湖裡一位揚州船娘的背影。

故人西辭黃鶴樓　煙花三月下揚州

今年初春時節，曾與朋友搭乘遊輪，同遊長江三峽。船程從四川重慶開始，沿江而下，抵湖北武漢為終。武漢的黃鶴樓，是我與同伴們分手前的最後一站。薄暮裡，我們登樓遠眺，看千載白雲，望江上煙波。友人突然嚷了起來：「我懂了！怪不得妳的下一站選的是揚州！在陽春三月裡，離開了黃鶴樓，不就應該『下揚州』了嗎？這正合了古人詩意啊！」我們會心而笑，眼前似乎浮現出春光煥爛中的一片花紅柳綠。

瘦西湖水上夜遊　波心蕩冷月無聲

不過，古人也說「腰纏十萬貫，騎鶴上揚州」。這點我卻做不到了，好在早上從武漢坐飛機到上海，再轉乘高速公路巴士，雖然沒有騎鶴的飄然風雅，但也一路舒坦平穩，在傍晚時分就到達了揚州。

人說：「趕得好不如趕得巧。」那天巧遇揚州旅遊節開幕，滿街奔跑的車輛帶來一波接一波的人潮，酒樓、旅舍處處爆滿。套句揚州土話，整個城都忙得「霧」了起來。真慶幸自己預先訂好了房間，賓館的公關小姐遞上一份「瘦西湖夜遊」宣傳單，聲稱這是揭開旅遊節序幕的第一炮，萬萬不可錯過。我環顧大堂中焦急等候空房的遊客們，深恐瘦西湖畔也會出現這樣的壯觀，因此放下行李後，就匆匆趕往瘦西湖，準備排隊去了。

空蕩蕩的南大門入口處，一群接待人員分列兩邊。若不是聽到他們熱烈高呼：「歡迎我們今晚的第一位客人！」我還真以為走錯門了呢。我被簇擁到湖邊，有著塑布篷頂的船舫整齊的排列著，每個船頭都坐著一位年輕的船娘，這時她們一湧而上，爭先拉我入船。我選了一個面容娟秀的姑娘，邁步跨入她的船內，等待更多遊客來將船位坐滿，就可以開始水上夜遊。

瘦西湖夜遊宣傳單。

藍衫淡抹巧船娘　玉蘭茉莉斜鬢插

可是，三三兩兩入園的遊客，竟都決定以步行遊湖。船上仍然只有我和船娘對坐著。夜色漸濃，涼意更深，空中飄起了細細的雨絲。我將外套拉鏈拉起，領子豎直，這才發現船娘一襲藍布衫褲的制服是多麼單薄，她白嫩的臉蛋已凍得泛青。

「冷嗎?」我關心的問。

「沒事兒。」她搖搖頭，耳邊斜插的玉蘭花被搖出淡淡的清香。接著說:「一會兒搖起櫓來就暖和了。」

「妳戴花很好看。」我由衷的讚美著。

「是嗎?」小姑娘眉開眼笑的打開了話匣子，「我們揚州女人愛漂亮，喜歡在頭上戴花，戴鮮花也戴絨花。我們本地做的絨花很有名，聽說以前楊貴妃就特喜歡戴揚州的絨花呢。」她停了一下，又說:「大姐，如果妳覺得冷，我們

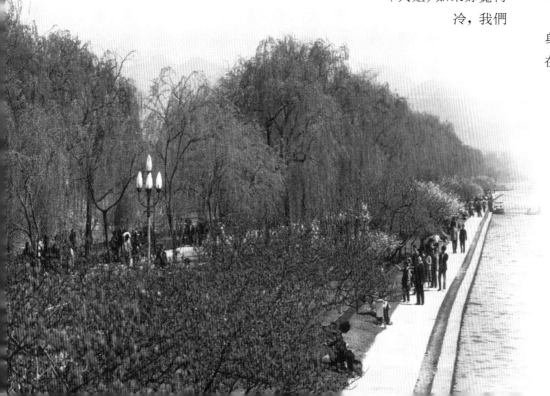

就不等別人了，讓我先去向領導報告一下。」

她輕巧的跳下船，轉身向前走去。那柔弱窈窕的背影，和岸邊搖曳的柳條一般婀娜多姿。不一會兒，她和一位中年男子走了回來，那男子不住哈腰道歉:「這夜遊廣告沒打好，老天爺也不幫忙，又濕又冷的，沒人來坐船。這樣吧，就讓小覃給妳一人搖船，小覃的歌喉可好了，叫她給妳唱些小曲吧。」

「維揚一枝花，四海無同類」——揚州瓊花。

仙女種玉得瓊花　維揚獨賞有情花

小覃手握櫓柄，一上一下的擺動著，身體的曲線也隨之起起伏伏，我們的船就在這極美的線條和韻律中悠悠前進。

「小覃，我從賓館走來，一路上到處懸掛著旅遊節廣告標語『煙花三月下揚州』，這『煙花』如此有名，它到底指的是什麼花?」

小覃答道:「一般來說，煙是指柳煙，花是指瓊花。揚州到處是柳樹，風吹時，柔軟細長的柳枝統統跳起舞來，遠看就像一片片捉摸不定的煙霧，好看極了!」她露出一個如花般的笑容，繼續說:「瓊花是我們的市花。傳說在漢朝時，有位名叫

蕃釐的仙姑來到揚州，她很喜歡這裡的風景，就把身上佩戴的白玉，埋在土中，不久那裡就長出一棵仙樹，樹上開著美麗的花朵。『瓊』字是『美玉』的意思，因仙姑種玉而得來的花，我們就稱它為瓊花了。瓊花挺有個性的，它不喜歡的人，就是皇帝，它也不睬。我們有一首民謠：『隋煬帝下揚州，三千美女拉龍舟，一心想把瓊花看，萬里江山一旦丟。』隋煬帝來揚州好幾次，都沒見著瓊花，因為仙子不願意把潔玉般的姿色在暴君面前展現，煬帝一來，仙子就下狂風暴雨，把瓊花全部摧毀，不讓昏淫的皇帝看呢！」

我本來想問，為什麼一路沒見到任何花朵？聽完這個故事，竟不敢開口了。難道……我也是不受歡迎的人嗎？

機伶的小覃，看出我的猶豫，輕聲說：「瓊花的花期很短，今年花開的早，現在剩的不多了。大姐，妳是好人，肯定看得到的，只要閉上眼睛，聽我跟妳說說，就看到了。」

我順從的閉眼傾聽。

「揚州還有一個名字叫『維揚』。『維揚一枝花，四海無同類』，就是說瓊花愛揚州，移種別處總長不好。瓊花樹很高大，葉子油綠油綠的，更襯托出瓊花的潔白。每朵瓊花，大約有手掌般大小。是由八朵小花圍繞而成，每朵小花都有五片花瓣。花心有六十四個淡黃色的小花蕊在吐玉飄香。如果頭戴瓊花花冠，腰繫柳條長裙，從瘦西湖上冉冉走來，不就是最美的凌波仙子嗎？大姐，妳看到了吧？」

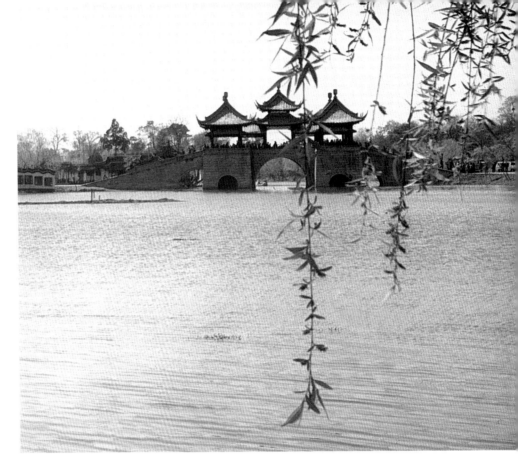

五亭橋。

五亭橋下十八月　照人獨自弄嬋娟

這時，四周已完全暗下來。瘦西湖可真瘦，船雖然在湖心中走，卻仍可以靠兩岸傳來的燈光照明。天上不知何時跳出了幾顆星星，湖面上也顯現出月亮的倒影。

幾千年來，揚州的月亮一直為文人墨客歌詠著，我想起唐代詩人徐凝那兩句膾炙人口的詩句，不禁低吟：「天下三分明月夜，二分無賴是揚州」。

小覃接口道：「我們這裡的月亮，多麼多到不稀奇了。妳看得到前面那座像蓮花形狀的五亭橋嗎？在中秋節的午夜，那裡能有十八個月亮呢！」

我真的被她的想像力給感動了！不消她說，我立刻閉上了眼睛。「小覃，妳倒說說看，為什麼會有十八個月亮？」

「五亭橋有四座橋礅，每座橋礅有三

個圓弧形的門，再加上正門三面，一共有十五個門。月正當中往下照時，湖面上就有十五個門的倒影，每一個倒影內都有一個月亮。」

我急忙張開眼睛，說：「那也只有十五個月亮，可是妳剛才是說十八個！」

小姑娘笑開了，「還有一個在大姐妳的心中，一個在我的心中，加上天上的那一個，嗯，沒錯，一共十八個。」

二十四橋明月夜　玉人何處教吹簫

遠方飄來的樂聲，越來越清晰悠揚。船在湖中轉個彎，就看見一座被聚光燈照得青亮的小橋，還有旁邊燈火輝煌、古色古香的樓臺。那箏簫陣陣，原來是從樓臺中流瀉出來的。小覃指著弓形橋說：「這就是很有名的二十四橋，又叫做念四橋。傳說當年隋煬帝在這座橋上飲酒作樂，曾令二十四個美女在旁吹簫助興，所以大家就稱它為二十四橋了。」

我鬆了一口氣，好在這一回小覃沒有把她和我也算進去，變成二十六橋，或念六橋。想到在這樣淒冷的月夜，還要站在橋上不停的吹簫，該有多難受啊！

我想起曾經看過豐子愷在五十年代的一幅漫畫，他用姜夔詞句「二十四橋仍在」為畫名。那畫中的橋，如今竟然出現在我的眼前，這是不是一種緣分？我望著船頭嬌態可掬的小覃，想到我倆生活在完全不同的世界裡，此刻卻在瘦西湖上共渡一條船，這……不也是一種緣分？

唱曲彎彎的月亮　婉轉隨波輕拍岸

船調一個頭，往回走了。小覃說：「大姐，我給妳唱個曲吧，等會兒領導肯定要問妳的。」我點點頭：「唱個和月亮有關的，好嗎？」

遙遙的夜空，有一個彎彎的月亮。
彎彎的月亮下面，是那彎彎的小橋。
小橋的旁邊，有一條彎彎的小船。
彎彎的小船悠悠，是那童年的阿嬌。
喔～阿嬌搖著船，唱著那古老的歌謠。

歌聲隨風飄，飄到我的臉上。

臉上淌著淚，像那條彎彎的河水。

彎彎的河水流啊，流進我的心上。

喔～我的心充滿惆悵，不為那彎彎的月亮，

只為那今天的村莊，還唱著過去的歌謠。

喔～故鄉的月亮，你那彎彎的憂傷，

穿透了我的胸膛。

　　婉轉的歌聲，伴著搖櫓的水波聲，和岸邊風吹柳樹的沙沙聲，讓我聽得癡了。沒想到瘦西湖的夜晚，竟是這般迷人，我決定要在揚州多留兩天，也領略一下白天裡的古城風情。

史可法忠烈流芳　朱自清文傳四海

　　三十年代作家郁達夫，曾在〈揚州舊夢寄語堂〉一文中，生動的描述了揚州船娘的動人風韻，甚至船靠岸後，他還對船娘依依不捨，要求她上岸，陪他漫遊。我並不需要小覃的陪伴，但不妨向她打聽揚州最值得一遊之處。

　　小覃立刻回答：「梅花嶺的史公祠墓。史可法是明朝時，保衛揚州城的抗清名將，後來清軍攻破揚州，史可法說：『我頭可斷，而志不可屈』，就被清軍殺了。他是個有氣節的民族英雄，我最佩服他。他的衣冠塚在梅花嶺，值得前去憑弔一番。」說到這裡，她向我打量著，又說：「大姐，我猜妳是喜愛文藝的人，妳知道大作家朱自清嗎？他在揚州的故居，現在也對外開放呢！我們在學校時，唸過他寫的〈背影〉，真感動人。聽說已經被翻譯成好幾國的文字了。妳讀過嗎？」

五星賓館平地起　纖纖背影最難忘

　　小覃的言語的確不俗，我想對她有多一份的瞭解。

　　「小覃，說說妳心中的月亮吧。」

　　她甜甜的笑了：「妳是說我的男友嗎？他是夜校大學生，白天搞外語導遊。等我存夠了錢，我也要去唸夜校。以後，我們倆要在揚州，蓋一個最大最好的五星級賓館，到時候，大姐妳可要來噢，我留總統套房給妳住。」

　　船靠岸了，她轉身俐落的將繩套牢在岸邊的柱子上，那細瘦的背影，不再像柳條般弱不經風，卻更像瓊花的多情雅逸，和梅花的志氣高超。長堤春柳邊的一抹藍，雖然不是朱自清筆下的〈背影〉，但也一樣讓我難以忘懷。

　　我和揚州有個約。當船娘的五星賓館建成時，我將再來。

包種茶小包裝紙盒。

烏龍茶小包裝紙盒。

紅茶小包裝紙盒。

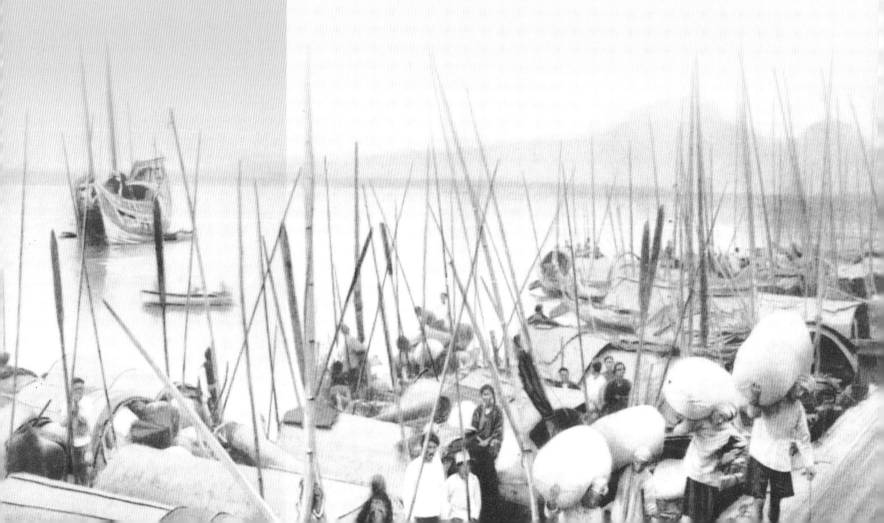

東方美人香
——臺灣茶與臺灣情

時光倒流一百五十年

那時，臺北淡水河畔只疏疏落落的住著幾十戶農家，每當稻田收割後，一把一把成熟飽滿的稻穗，鋪滿了四周大片大片的曬穀場，放射出溫暖耀眼的光芒。人們望著這塊黃金般的土地，親切的給它取了一個非常鄉土的地名——「大稻埕」，這也就是現今臺北迪化街及延平北路一帶的繁華市區。

從福建過海而來的商人，在這裡落戶，開起雜貨鋪，純樸的農村從此有了做生意的街市。接著，清政府在與西方列強訂立的不平等條約中，把淡水開放為國際通商口岸，河畔的大稻埕，順勢成為進出口貨物的交易和集散地，逐漸的興盛起來。

可不是嗎？您看，那河面上商船蝟集，中國的、外國的，行駛的、靠岸的，裝貨的、卸貨的，張著帆的、搖著槳的，不正是一片欣榮景色？陸地上也是熙攘喧騰，店號林立，商賈雲集，士紳淑女、洋商買辦、挑夫小販，像跑馬燈似的穿梭於人聲鼎沸的街市之中。每逢茶熟季節，那就更加熱鬧了，從北部丘陵地區新摘下來的茶葉，一擔擔的被挑往大稻埕，就在那裡加工再製，然後裝箱出口。這時節，大批的茶農、茶工、茶販、茶師、洋行買辦、採茶姑娘、揀茶阿姐，都蜂湧而至，大稻埕內一下就多出好幾萬人，流動著，忙碌著。

那天，一艘外國商船停靠在碼頭邊，收起長帆後，又卸下了滿船的鴉片。金髮碧眼的船長在中國買辦的陪同下，輕鬆的步入喧譁的人群中，一面蹓躂，一面忖度著該買些什麼貨物運回家鄉？這時趕巧碰上茶季，街道巷弄之間，晃漾飄蕩著醉人的茶香和花香。窈窕俏麗的採茶姑娘，頭戴斗笠，腰繫竹簍，三三兩兩結伴而過，不時拋下銀鈴般清脆的笑語聲。沿街茶行的騎樓下，茶棧的亭仔腳內，坐滿了一班輪換一班的揀茶阿姐，她們素妝淡抹，玉蘭貼鬢，纖纖巧指飛快的翻動篩揀著新茶，那專注的神情和汗透薄衫的動人畫面，別有一番撩人的風情。

船長東張西望，看得入了神。再抬頭時，只見前方一名雍容高雅的閨秀，身穿一襲竹紗長裙，正婷婷嬝嬝的款步走來，當擦肩而過的一剎那，最讓船長神魂顛倒的，不僅是那秋波流轉，更是那一陣幽幽忽忽、神祕清雅的芳香。

船長癡望著漸漸遠去的背影，喃喃

自語:「這是什麼香味啊?在歐洲時,好像從來沒有聞到過這樣特殊的香氣,她──到底用的是哪一種香水呢?」

聰明機伶的買辦,向前一步,解釋著:「這裡的女人都愛用茶葉榨出的油來抹頭髮,久而久之,不但能養出一頭烏溜溜的秀髮,並且茶油和女人的體香混合,自然而然就發散出誘人的幽香⋯⋯」。

茶葉?茶油?美人香?這不是大好的商機嗎?船長猛拍一下腦袋,急急問道:「什麼茶葉?哪種茶油?」

「就是臺北山區盛產的福爾摩沙烏龍茶呀!」

「福爾摩沙烏龍茶?烏龍茶?烏龍──茶⋯⋯」,船長反覆默唸,又搖搖頭說:「這茶名不容易記得住,不如就稱它為『東方美人』吧!」

茶與同情　茶與鄉情

記得小時候看過一部電影「茶與同情」,描寫在保守的五十年代,美國新英格蘭州內的一所私立男校中,學生們的生活起居都由舍監夫婦照管,而舍監太太的責任之一,就是邀請這些正值青澀年齡的男孩們,來喝個下午茶,在縷縷茶香和寧謐氣氛中,傾聽屬於少男的苦悶與煩惱,給一點同情和一些開導,所謂 "A Little Tea, A Little Sympathy" 是也。那時自己還是一個懵懂的孩子,哪能瞭解劇中人物內心錯綜複雜的感情,我只納悶,怎麼一談到「問題」,就要喝茶?

其實在我的生命中,許多與茶有關的記憶,也都是十分深刻的。媽媽愛喝茶,常常是剛出門不久,就嚷著要回家,她有兩句名言,「到哪兒都沒有在家好」和「真想回家泡壺茶」。以前常陪爸爸去爬山,每次到達山頂時,總有先到的叔伯長輩們,圍坐閒聊和喝功夫茶。很久之後,我才恍然大悟,為什麼功夫茶又叫老人茶?是不是只有老人才有功夫喝茶?在香港的那幾年,入境隨俗,總愛去喧鬧的茶樓飲茶。每當侍者趨前問道:「飲七嘢茶?」而能立即麻利的回應一聲:「婆雷(普洱),唔該──」時,就為自己已能融入香港的飲茶文化而暗自得意。後來又搬去北京,那時每次回臺灣探親前,都要到老店「稻香村」,買上十斤北京花茶,請師傅用印有店號的傳統棉紙,每四兩給包成一個小方包,香呼呼,沉甸甸的塞滿整個背袋。在臺北住了五十年的父母公婆都樂開了,仔細的將花茶裝滿所有的錫罐,剩餘的就珍藏起來,等著下次鄉親老友聚會時,拿出來 "Show and Tell"。

我也常把臺灣的茶葉帶回美國,分贈親友。有些外國朋友,總愛追問:「這是什麼茶?哪裡產的?怎麼沖泡?用什麼茶具?

是不是可以減肥降壓？……」，我經常支吾以對，除了會說「這是臺灣茶」之外，對其他的問題，一概不知如何招架。

根據史料記載，自清代以來，「茶」一直是臺灣重要的經濟作物和輸出品，而我這個在寶島長大的查某人，對這時時伴隨身邊，又飄香世界處處的臺灣茶卻認識有限，想來不免慚愧。因此趁返臺過春節之便，走訪大小茶莊、茶業博物館、茶藝館和舊書肆，總算對臺灣茶有了進一步的瞭解，並在這個過程中，讓我對自己生長的地方，滋生出更濃厚的感情。此刻，若您也能沏上一壺好茶，就讓我們一起舉杯，共敘一段「茶與鄉情」吧！

茶的故鄉　中國與臺灣

有人說，上帝是公平的，祂把葡萄賜給了西方，把茶葉賜給了東方。這話一點也不假，東方的大國——中國，確實是所有茶的第一故鄉。自從上古時代的神農氏發現了茶樹後，中國人不但從此喝茶五千年，並將茶樹、茶文化傳遍了世界各地。

中國茶原產於溫暖溼潤的大陸東南省分，而臺灣與這些產茶地區僅有一水之隔，無論在人文地理、氣候環境上都非常相似，所以自清代開始，就有人從廣東、福建等地到臺灣，以種茶為生，在短短的兩百年間，由於茶民的努力和茶技的先進，使得

臺灣茶像神話似的響遍全球，臺灣也因此被響為是茶的第二故鄉。

茶葉從製作的方式來說，大致可分為不發酵的綠茶、半發酵的青茶，和全發酵的紅茶。這三類茶，臺灣都有出產，但以半發酵茶的品種最多，產量最豐且品質最好，其中包括「臺灣烏龍」、「凍頂烏龍」、「文山包種」和「木柵鐵觀音」等人人皆知的佳茗好茶。

臺灣烏龍茶　靠「茶郊媽祖」庇佑

傳說，很久以前在福建的山區，有很多野生的茶樹。在一棵枝葉茂盛的樹幹上，盤旋著一條粗大的黑蛇，但牠很馴良，從不咬人。好奇的茶農小心翼翼的摘下些葉子，帶回家泡茶，竟驚喜的發現這茶的滋味特別香醇甘美，於是就以那棵茶樹為種，用人工來栽培繁衍，並以烏龍比喻黑蛇，給這種茶取名為「烏龍茶」。

大約在十九世紀初期，福建的茶農將烏龍茶移植到臺灣淡水一帶，從此北部的山坡上，處處飄揚起芬芳的茶香和採茶姑娘嘹亮的歌聲！烏龍茶在臺灣迅速的發展起來，每遇茶忙季節，因為當地人手不足，往往要從廣東、福建聘請教茶、做茶的師傅，和採茶、揀茶的茶工。他們春來秋去，往返於兩岸之間，都必經風大浪險的臺灣海峽，為了平安渡海，茶工們莫不虔誠敬

慈母心的香　家鄉情的香

那天，從臺北縣坪林鄉的茶業博物館出來，外面仍然淅瀝嘩啦的下著雨，街道很寂寞，兩旁的茶店也冷冷清清。一家茶店老闆探出頭來，熱情的招呼著。

「太太小姐，進來呷ㄔ！」「呷啥咪ㄔ？」

「烏龍極品——東方美人茶，讚！」

媽媽和我立刻被這個別緻的茶名牽引入內。坐定後老闆從茶罐中倒出一些像長了白毛的茶葉，慢條斯理的解釋著：「這叫白毫烏龍，很珍貴的嘞！因為它只能在夏天時採集，要專門挑揀一種被『浮塵子』蟲吃過的嫩芽來焙製。為了顧及『浮塵子』的生長繁殖，不可灑農藥，不准澆肥料，完全要靠大地山川的靈氣和潤澤來孕育，所以它有大自然的香氣，就像蜂蜜一般甘醇，又像熟果一樣芬芳。妳們想不想聽聽，為什麼我們稱它為東方美人茶呢？」

媽媽和我，一手拿著聞香杯，一手拿著喝杯，嘴巴鼻子都沒閒著，只有頻頻點頭請他快說。

下山時，天色已暗，再加上北宜公路是有名的九彎十八拐，我們在車上暈暈忽忽的累癱了。但是一跨入家門，二人急忙從精美的禮品袋中掏出那千元一瓶的茶油，忙不迭地奔向梳妝臺前，給自己抹抹，也給對方抹抹。

Sniff, Sniff

「聞出些什麼味兒嗎？」

「還沒，妳聞我呢？」

Sniff, Sniff

「嗯，好像有點麻油味嘛！」

兩人捧著油光光的頭，對鏡成四人，笑成一團。

晚飯後，是媽媽「泡壺茶」的時候了。我們再從禮品袋中掏出白毫烏龍的茶罐，發現罐上印有一首唐代詩人盧同（被譽為茶仙）的《七碗茶》詩。媽媽說：「我去泡茶，妳到書房裡，給我把這首詩抄在紙上吧！」媽媽愛好國畫，桌上總擺著筆墨紙硯。我開始抄錄——

一陣清香傳來，媽媽將茶放在桌邊，然後把頭湊近，邊看邊唸著：

　　一碗喉吻潤；

　　兩碗破孤悶；

　　三碗搜枯腸，惟有文字五千卷；

　　四碗發輕汗，平生不平事，盡向毛孔散；

　　五碗肌骨清；

媽媽瞇著雙眼，頭靠得更近了，繼續唸著：

　　六碗通仙靈；

　　七碗吃不得，唯覺兩腋清風生。

忽然間，我真的聞到了！那直上心坎的東方美人香，原來就是一直圍繞在我身邊的，慈母心的香，和家鄉情的香。

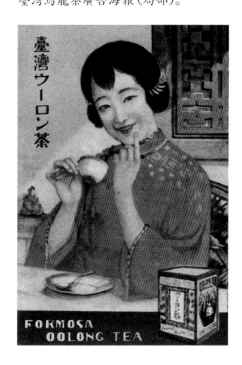

臺灣烏龍茶廣告海報（局部）。

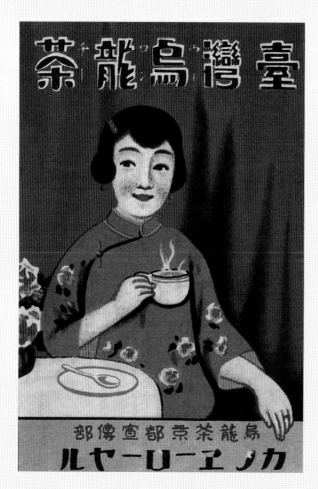

臺灣烏龍茶廣告海報。日據時代為了推廣臺灣茶的
商業化，對茶的包裝及宣傳都十分注重。

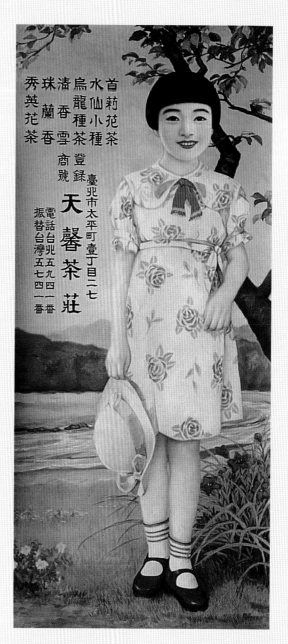

茶莊廣告海報。

THE FORMOSA POUCHONG TEA.

ITS MERITS

I. *Pouchong Tea*, being prepared by mixing with the scented flowers, has fragrant flavor and delicious taste and has long been valued among the people in the Malay Archipelago.

II. *Pouchong Tea*, being free from any stimulant matters, never disturbs one's sleep even if taken freely.

III. *Pouchong Tea*, when prepared, having the most agreeable colour and delicious taste, is the most delightful drink.

HOW TO SERVE

I. Put somewhat less quantity of Pouchong Tea than that of the ordinary green or black tea into a tea-pot, pour in *boiling water* and let it stand two or three minutes before serving the colour then must be light yellow.

II. Delicious drink could also be obtained by mixing a small quantity of *Pouchong Tea* into Black or Oolong Tea.

臺灣包種茶

特　色

一、包種茶ハ芬郁タル秀美、茉莉、黄枝等ノ花香ヲ加ヘ臺灣特有ノ茶ニシテ各方面ノ人士ニ愛用セラル

二、包種茶ハ比較的興奮性少キヲ以テ衛生的飲料ナリ

三、包種茶ハ緑茶ノ如ク淡キニ失セズ紅茶ノ如ク濃厚ニ過ギザル適度ノ風味アル快美ノ飲料ナリ

使　用　法

一、煎出ノ方法ハ緑茶ヨリ幾分少量ヲ急須ニ入レ熱湯ヲ注ギ二三分間ノ後飲用ニ供スベシ此ノ時水色ハ淡黄色ヲナルヲ適度トス

二、包種茶ノ少量ヲ紅茶又ハウーロン茶ニ混合シテ使用スル時ハ一層異味アル好飲料トナルベシ

包種茶廣告票。

PURE FORMOSA OOLONG IS THE FINEST TEA

COMPLIMENTS OF THE GOVERNMENT OF FORMOSA.

烏龍茶廣告票。

包種茶包裝紙。

烏龍茶包裝貼紙。

藝術的風華 · 文字的靈動

兒童文學叢書 · 藝術家系列

榮獲行政院新聞局91年兒童及青少年讀物類金鼎獎
第四屆人文類小太陽獎

～ 帶領孩子親近二十位藝術巨匠的心靈點滴 ～

喬　托	達文西	米開蘭基羅	拉斐爾	拉突爾
林布蘭	維梅爾	米　勒	狄　嘉	塞　尚
羅　丹	莫　內	盧　梭	高　更	梵　谷
孟　克	羅特列克	康丁斯基	蒙德里安	克　利

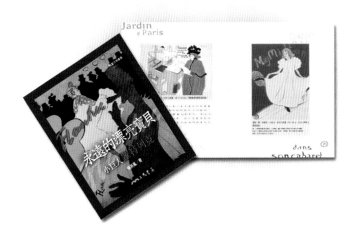

永遠的漂亮寶貝—小巨人羅特列克

張燕風／著

超「動感」小巨人羅特列克，
用畫筆代替衰弱的雙腿，
在繪畫境界中盡情的奔馳，
留給我們許多精彩絕倫的畫，
你知道他是如何辦到的嗎？